成為水晶包裝師

金屬線與寶石的靜心纏繞藝術

Wire Wrapped Gemstone

Mia 米 米亞／著

目錄

(1) 麻花線　(2) 測量戒圍長度　(3) 寶石測量編織長度

(4) 敲扁、拋磨　(5) 硫化、拋光　(6) 鍊條組合　(7) 水晶柱

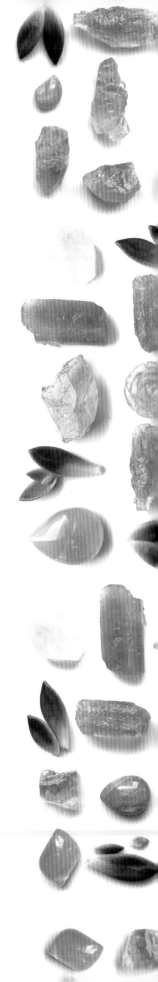

Mia米亞

電視媒體動畫影像製作

米亞手作工坊負責人

2009起金屬線飾品設計教學

2012-2018文大推廣部講師

臼井靈氣三階

Akash多元靜心帶領師資

阿卡西記錄解讀一階

著作

金屬線飾品造型設計（商周出版，2012）

網站：www.miashop.com.tw

FB：米亞手作工坊／碧境石堂

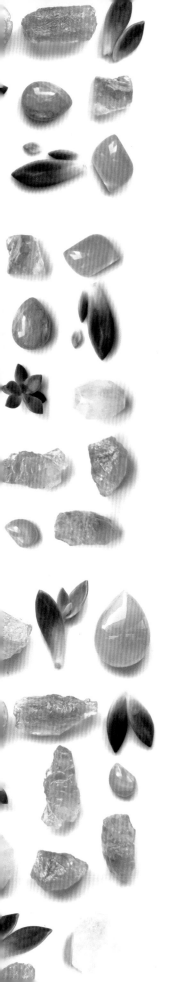

線的迴旋　是段靜心的旅程

纏繞中

發現專注安定的力量

編織中

照見自心清靜與安寧

PART.1

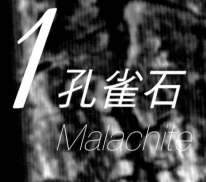

1 孔雀石
Malachite

◎示範步驟 P.46-51

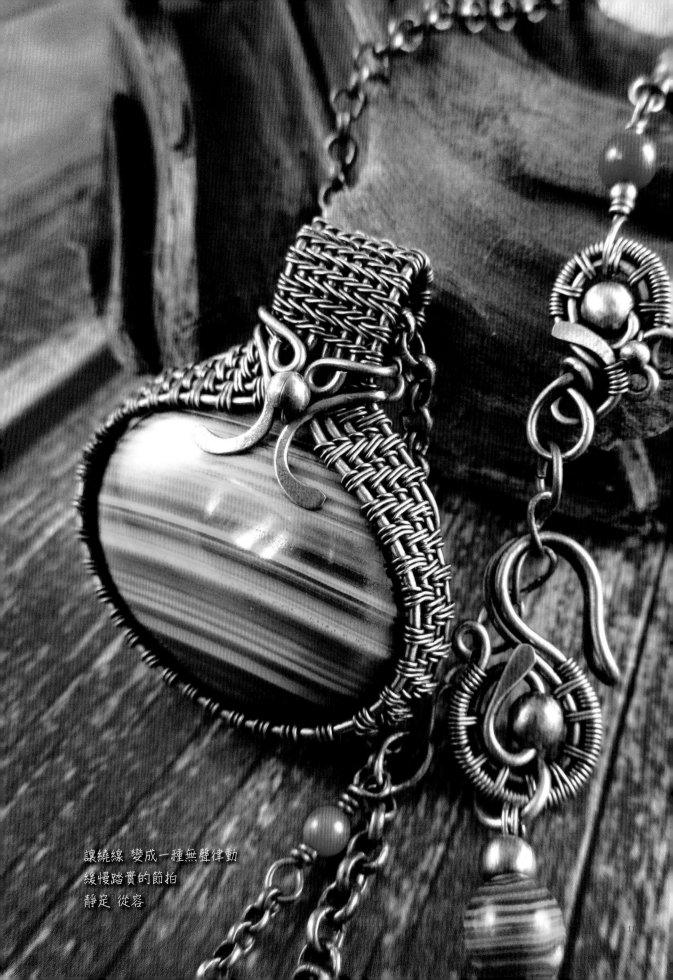

讓繞線 變成一種無聲律動
緩慢踏實的節拍
靜定 從容

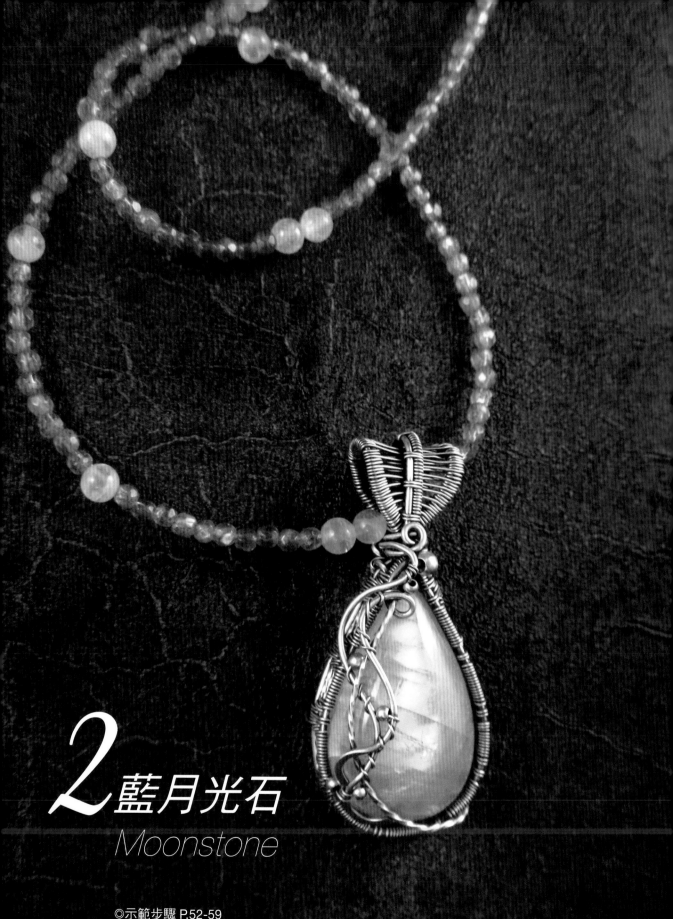

2 藍月光石
Moonstone

©示範步驟 P.52-59

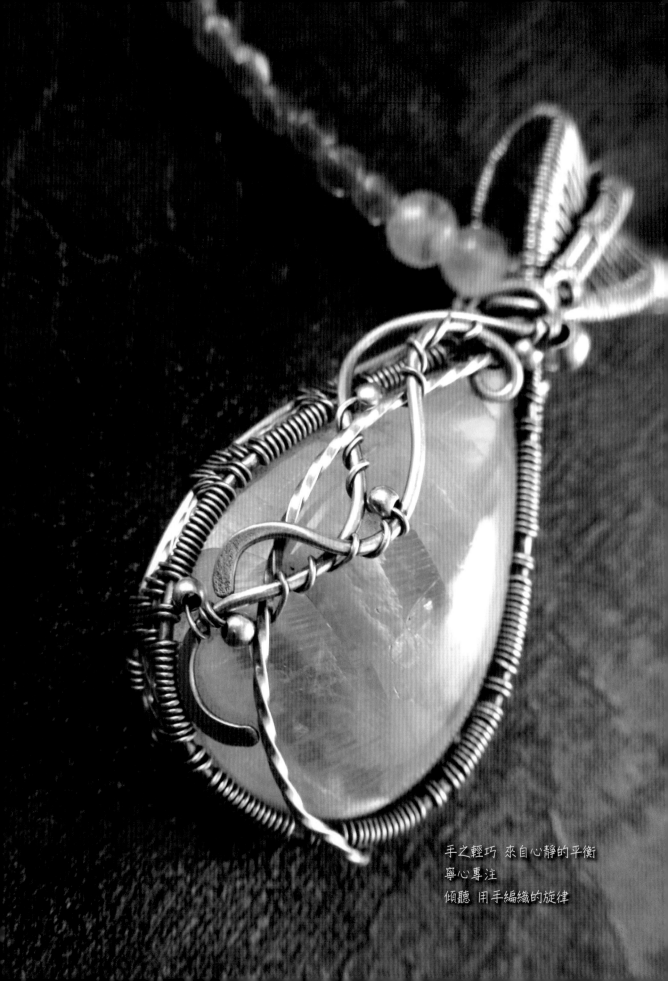

手之輕巧 來自心靜的平衡
寧心專注
傾聽 用手編織的旋律

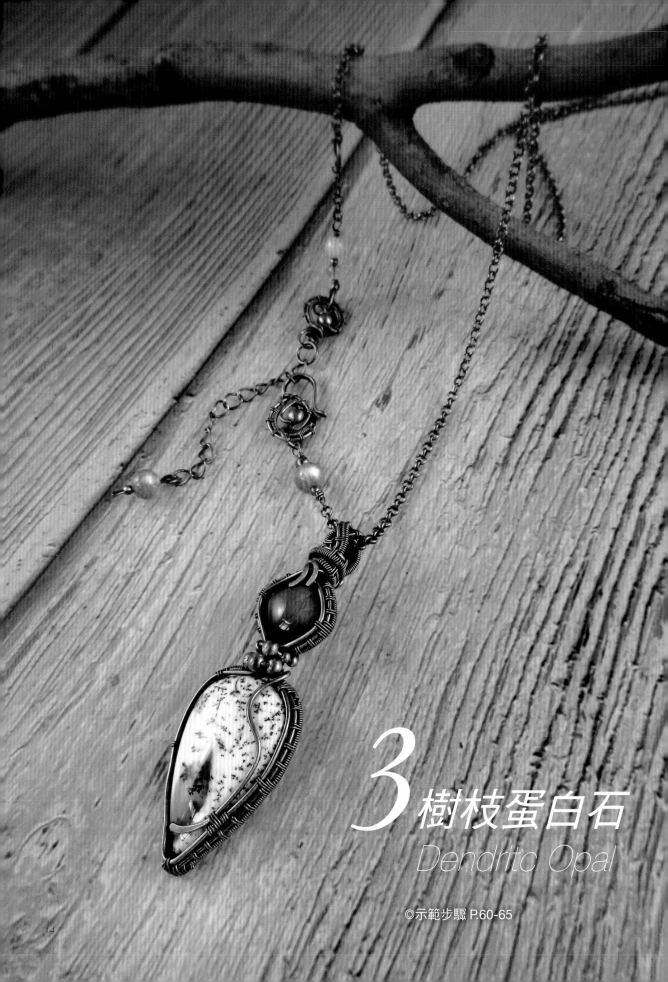

3 樹枝蛋白石
Dendritc Opal

◎示範步驟 P.60-65

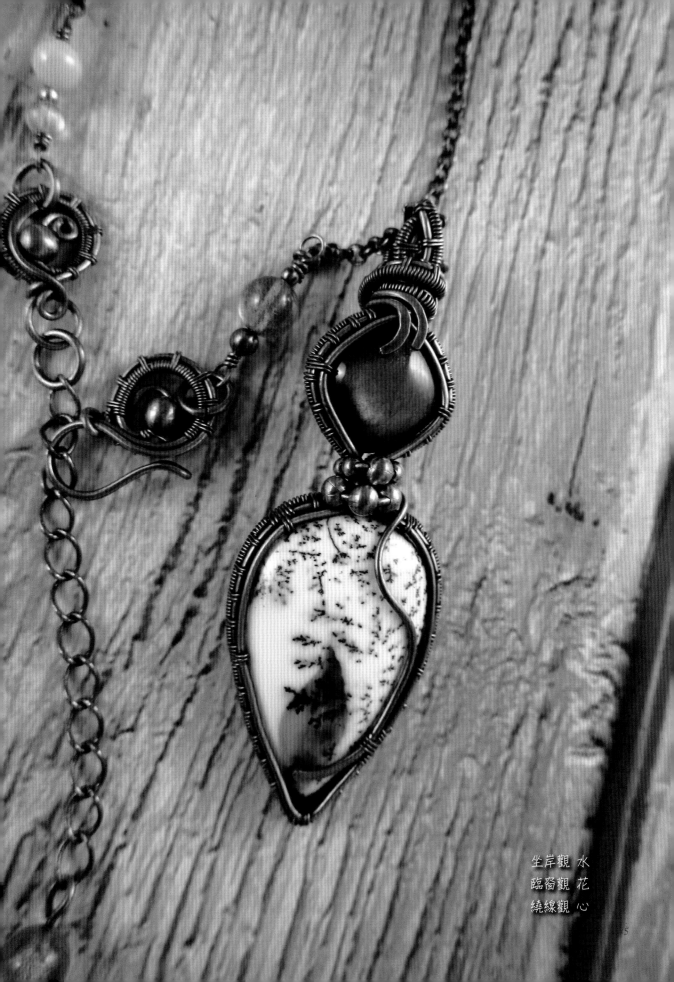

坐岸觀　水
臨窗觀　花
繞線觀　心

5

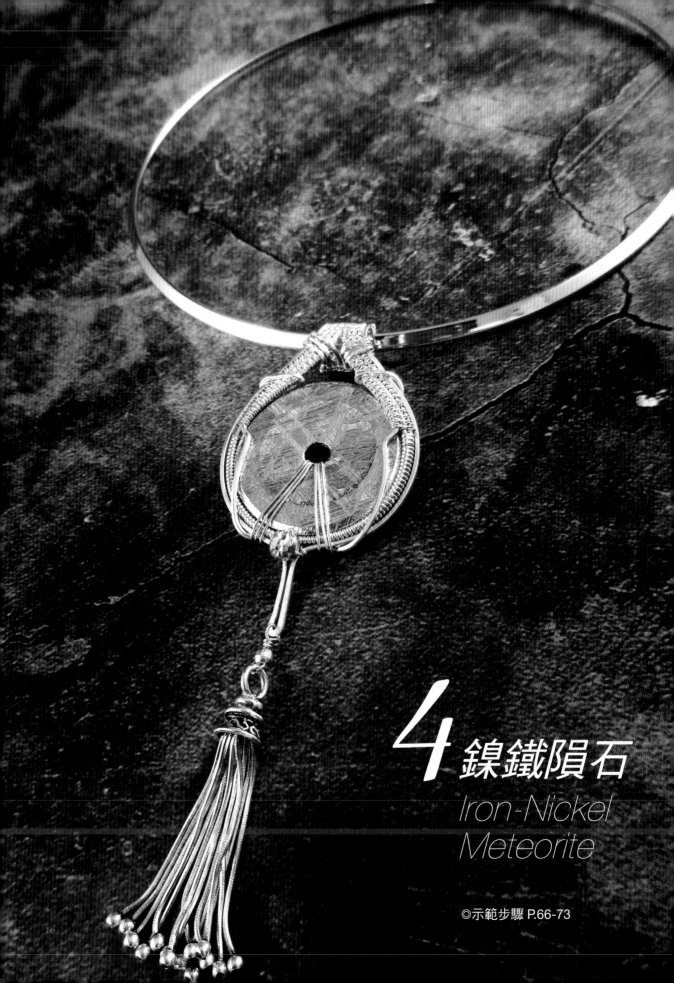

4 鎳鐵隕石
Iron-Nickel Meteorite

◎示範步驟 P.66-73

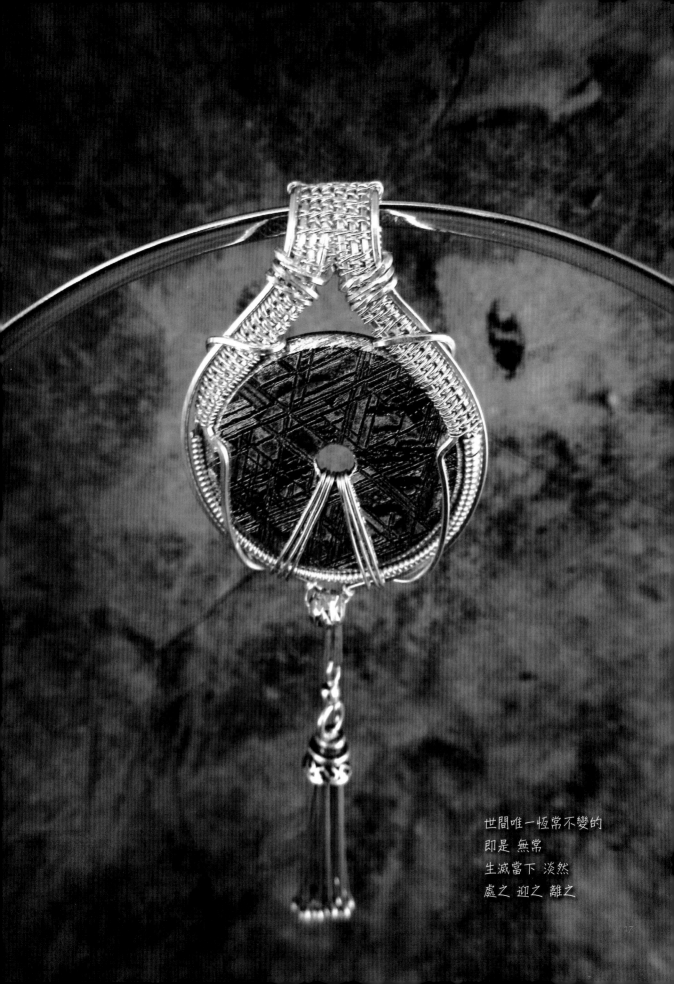

世間唯一恆常不變的
即是 無常
生滅當下 淡然
處之 迎之 離之

47

5 橄欖石
Peridot

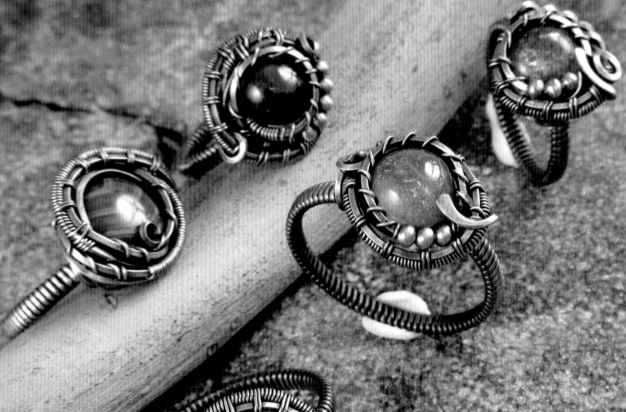

◎示範步驟 P.74-77

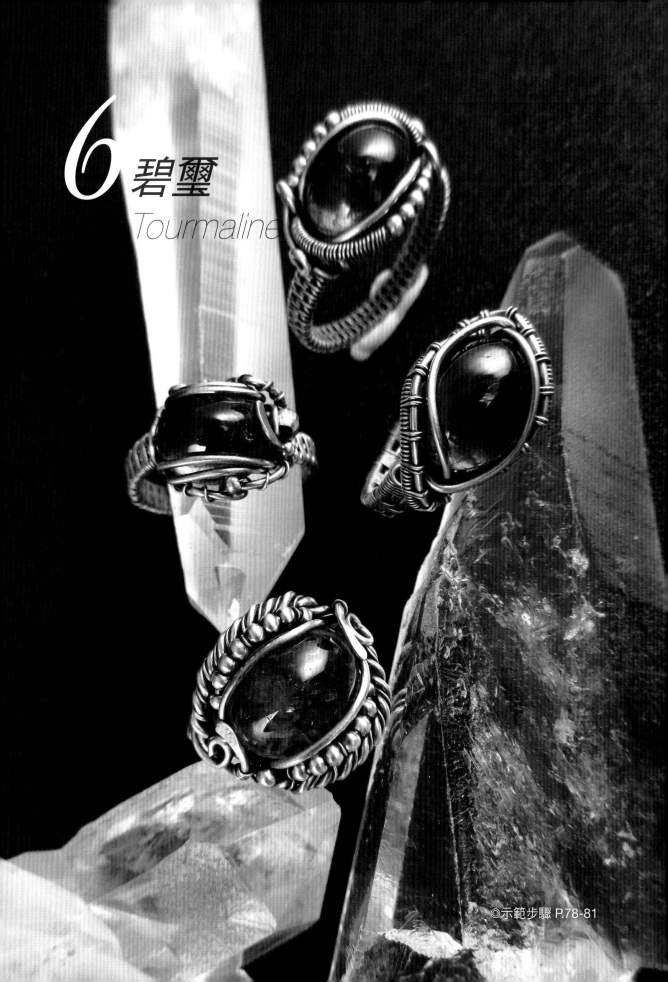

6 碧璽
Tourmaline

◎示範步驟 P.78-81

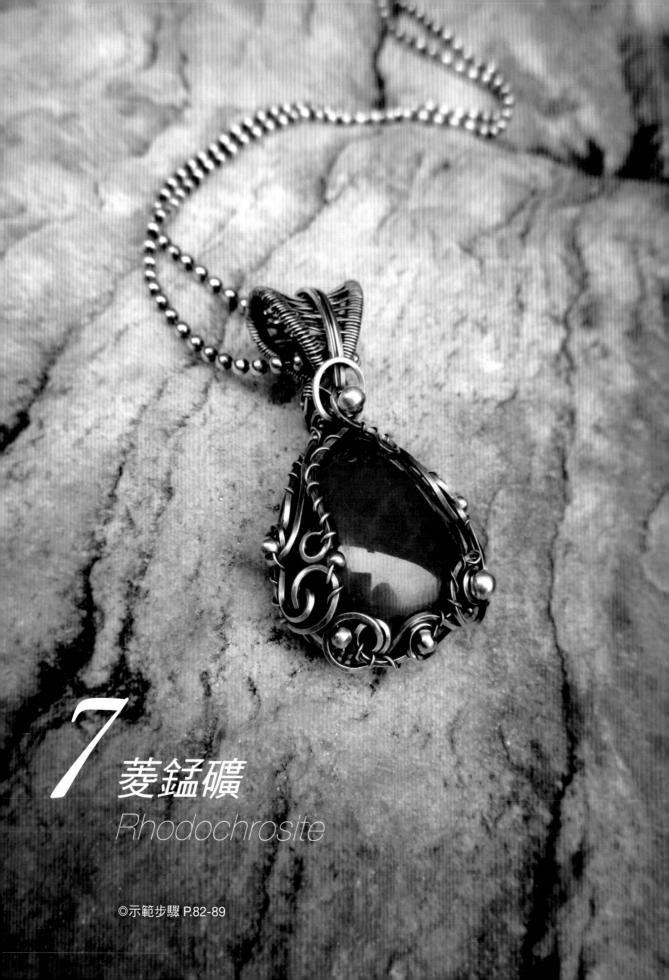

7 菱錳礦
Rhodochrosite

©示範步驟 P.82-89

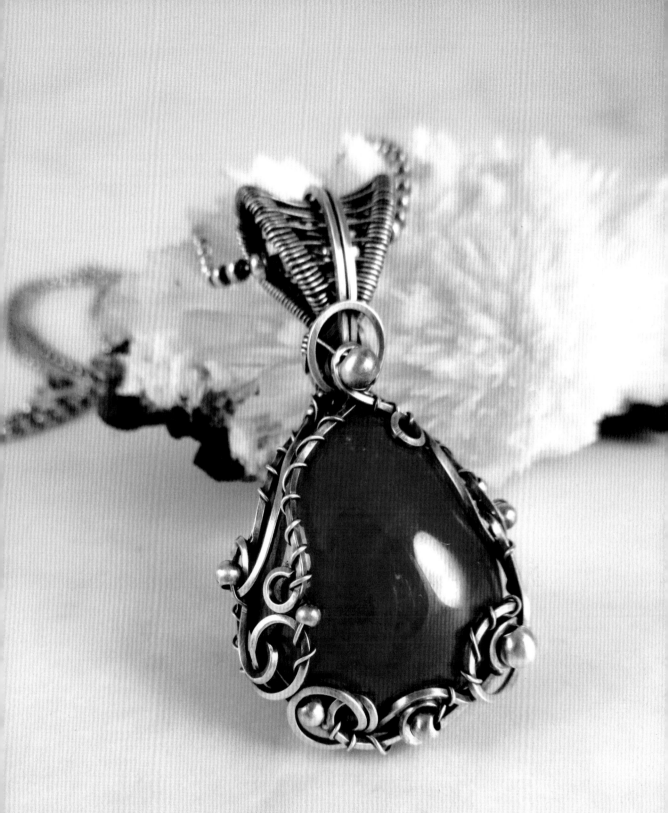

線條 平行 交錯
皆是起心動念
人間 相遇 分離
盡是因緣合和

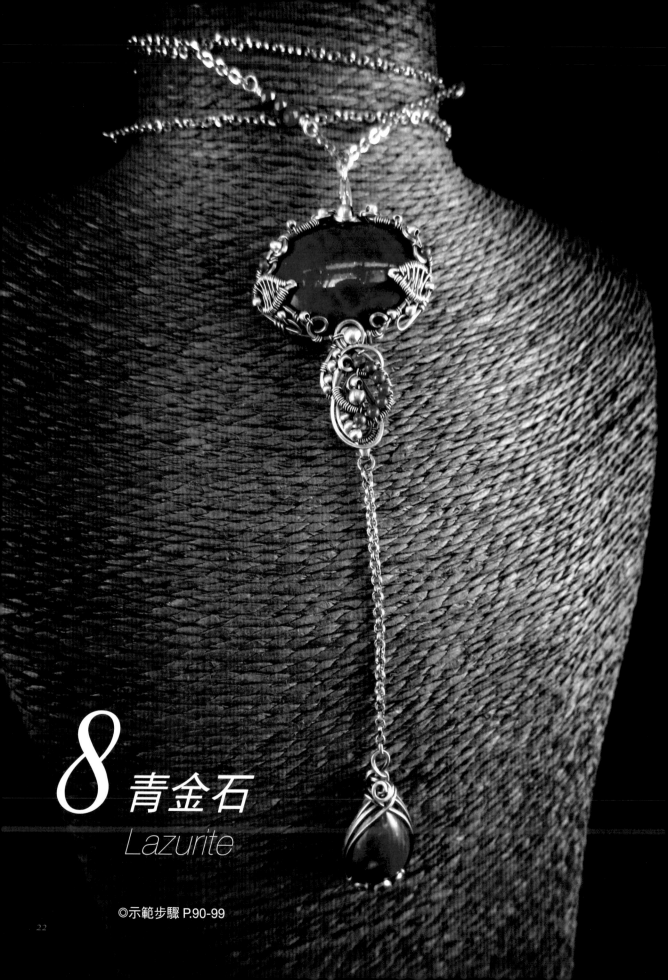

8 青金石
Lazurite

◎示範步驟 P.90-99

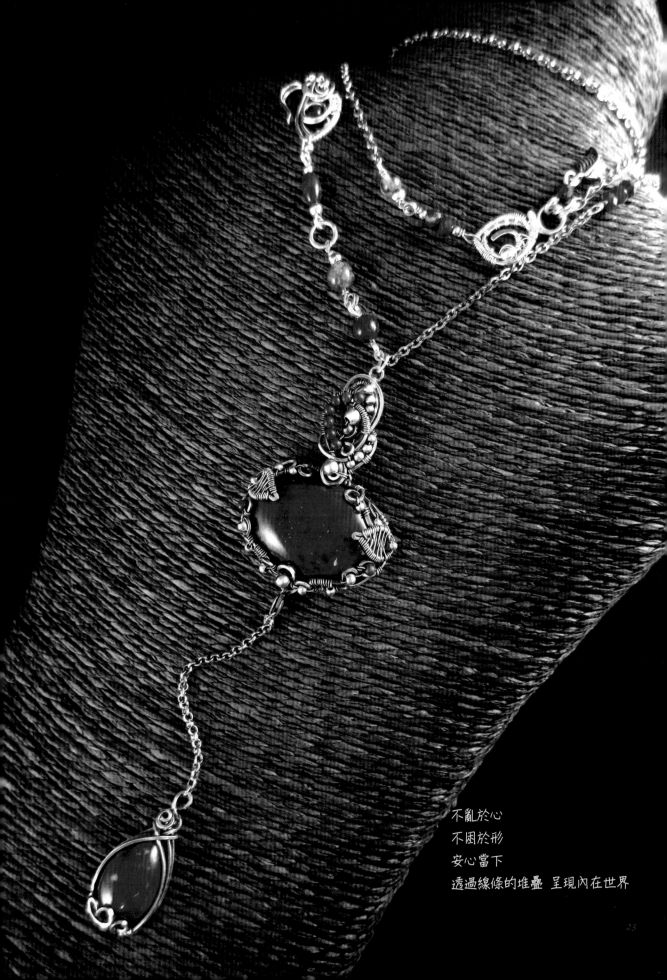

不亂於心
不困於形
安心當下
透過線條的堆疊 呈現內在世界

23

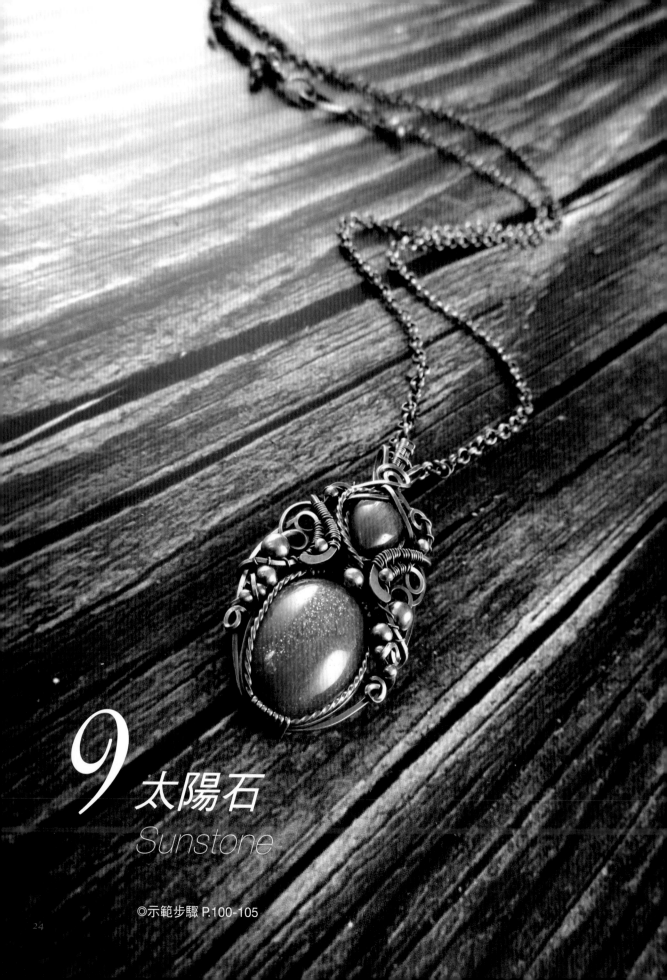

9 太陽石
Sunstone

◎示範步驟 P.100-105

24

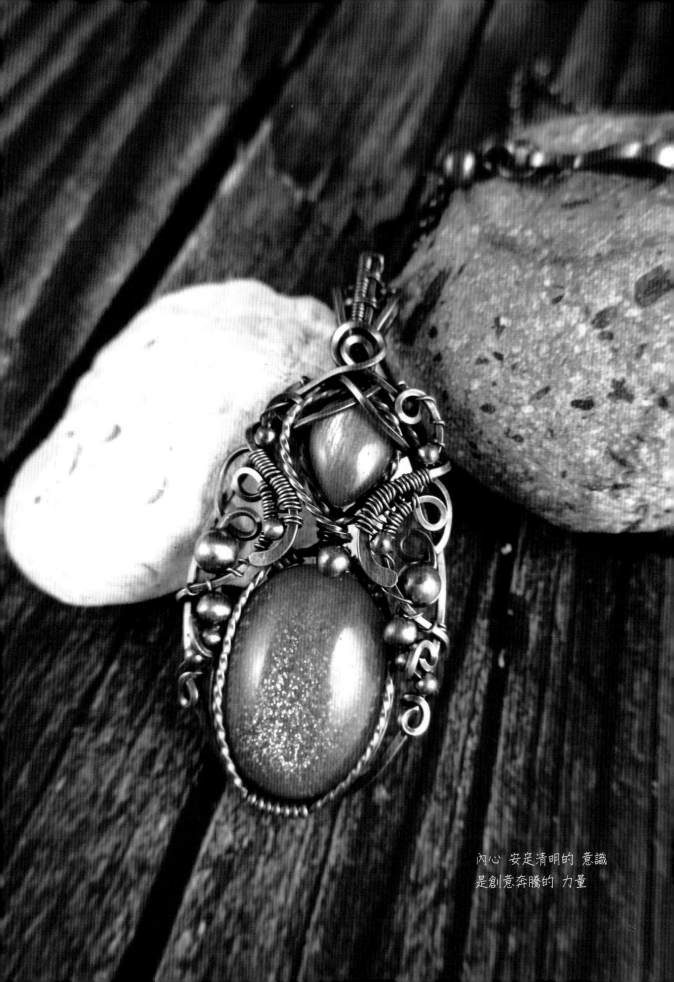

內心 安定清明的 意識
是創意奔騰的 力量

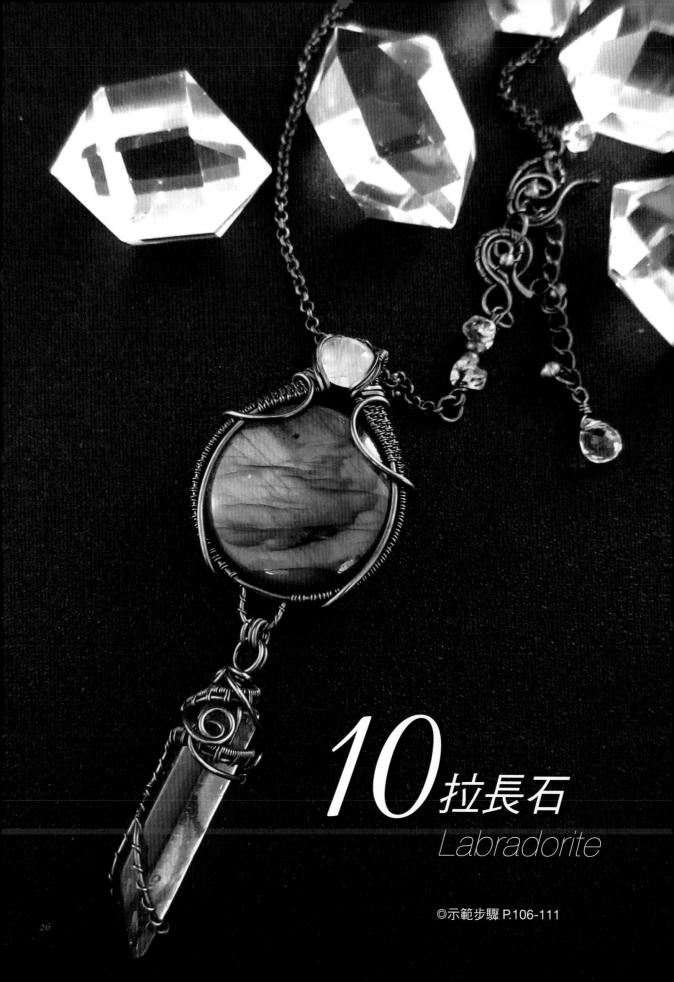

10 拉長石
Labradorite

◎示範步驟 P.106-111

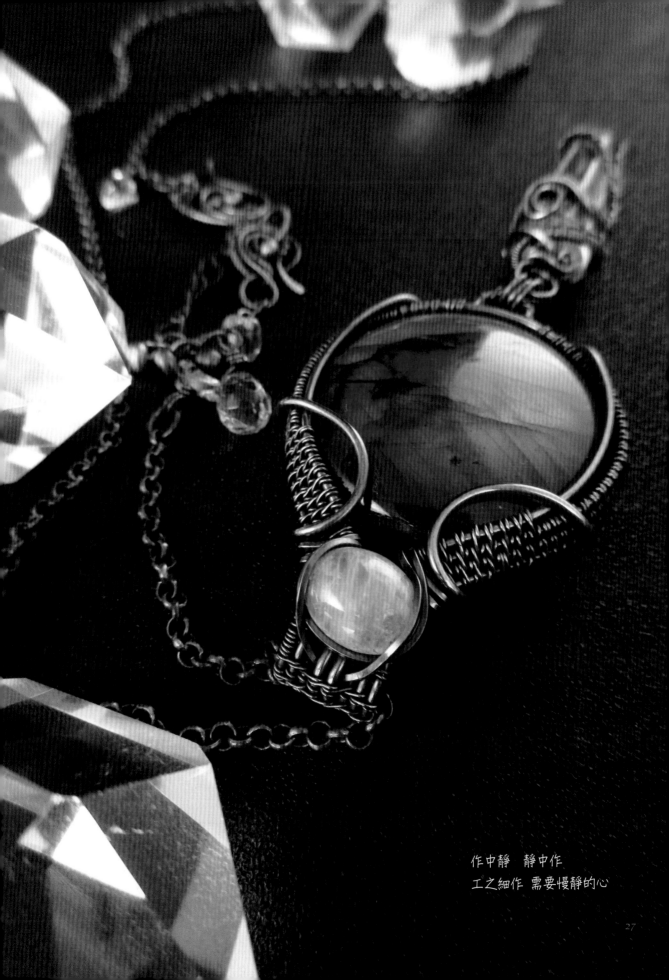

作中靜　靜中作
工之細作 需要慢靜的心

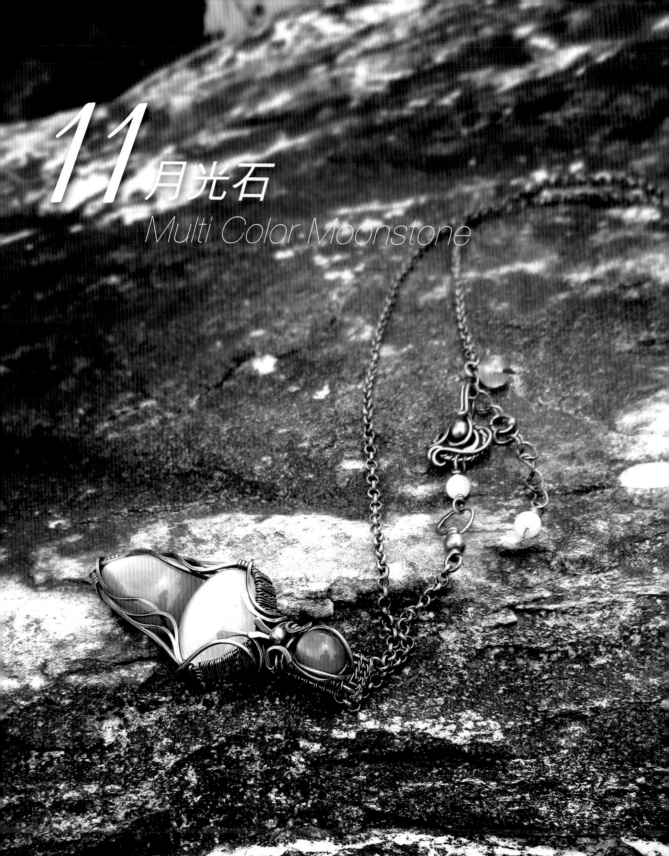

11 月光石

Multi Color Moonstone

◎示範步驟 P.112-110

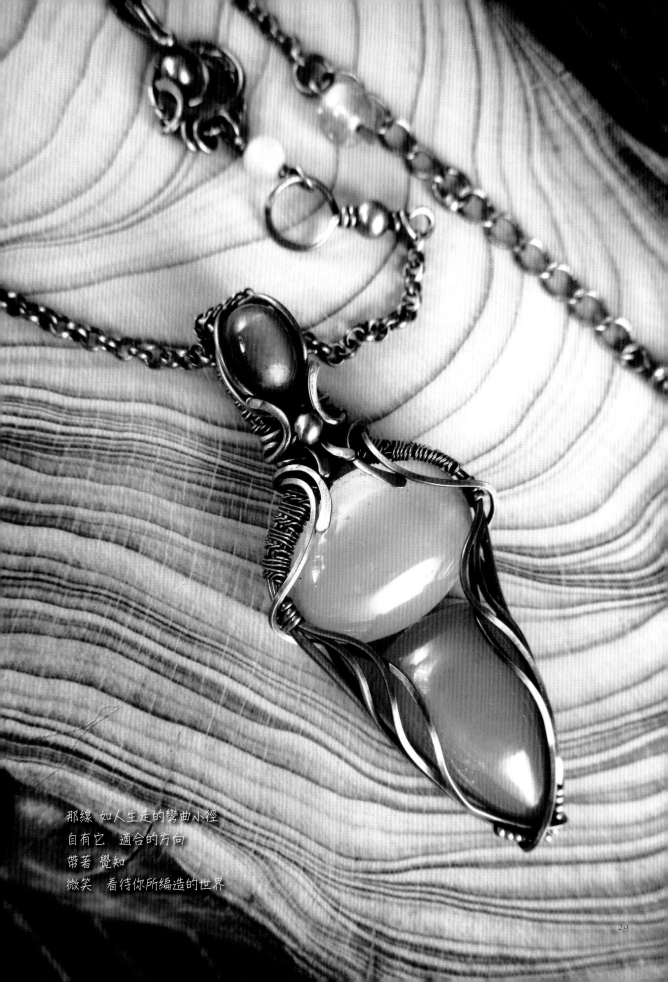

那線 如人生走的彎曲小徑
自有它 適合的方向
帶著 覺知
微笑 看待你所編造的世界

PART.2

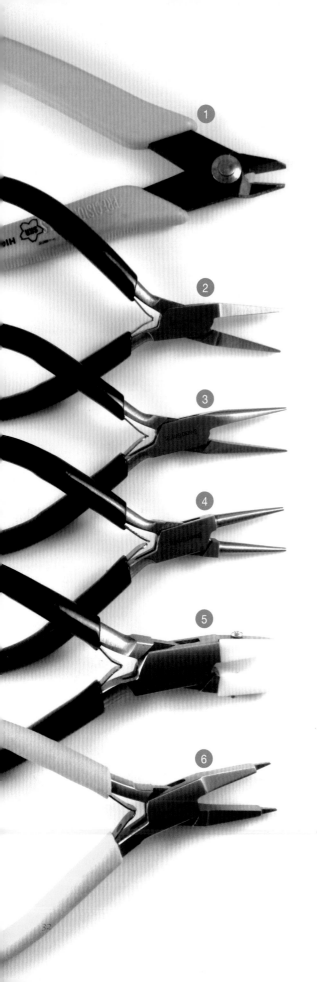

工具 Tools

1.斜口鉗 (剪線)

2.平口鉗 (夾線、彎折)

3.尖嘴鉗 (夾線、壓線)

4.圓嘴鉗 (做圈、轉圓)

5.尼龍鉗 (整線、夾線)

6.窄平口鉗 (夾線、彎折、壓線)

7.繞圈棒 (不同圓徑使用)

8.戒圍棒 (做戒指輔助繞圓)

☆ 皆使用無牙鉗子，較不易傷線。

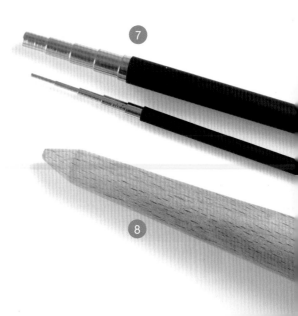

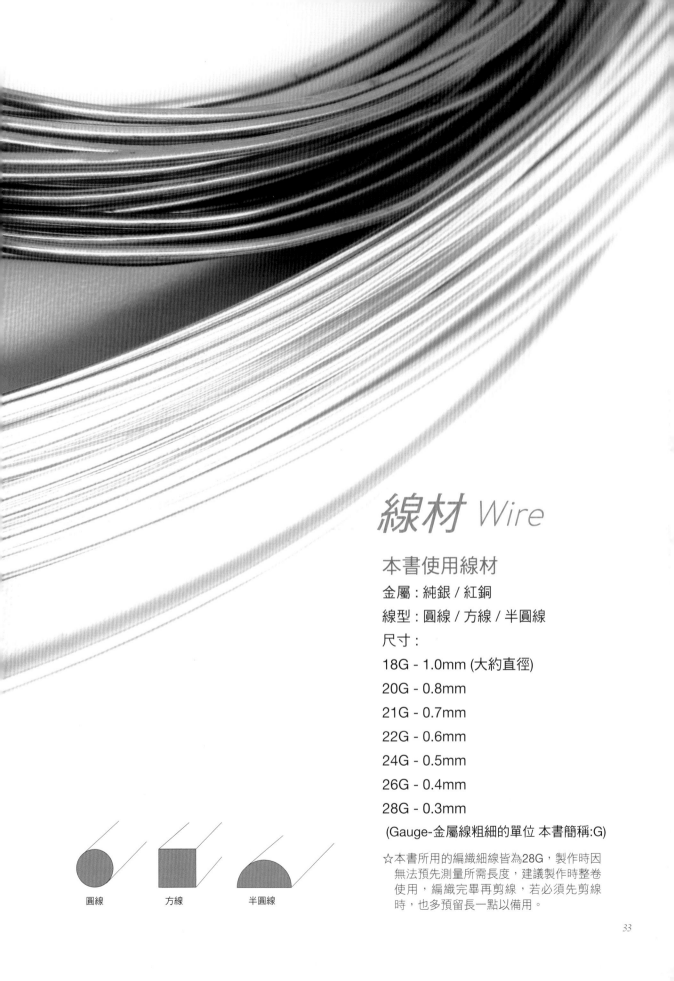

線材 *Wire*

本書使用線材

金屬：純銀 / 紅銅

線型：圓線 / 方線 / 半圓線

尺寸：

18G - 1.0mm (大約直徑)

20G - 0.8mm

21G - 0.7mm

22G - 0.6mm

24G - 0.5mm

26G - 0.4mm

28G - 0.3mm

(Gauge-金屬線粗細的單位 本書簡稱:G)

☆本書所用的編織細線皆為28G，製作時因
　無法預先測量所需長度，建議製作時整卷
　使用，編織完畢再剪線，若必須先剪線
　時，也多預留長一點以備用。

圓線　　　方線　　　半圓線

編線方式 (Weave)

半圓線

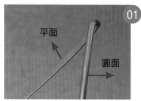

01 平面向內，圓面向外。

平面
圓面

02 半圓線須盡量垂直方線

垂直
圓面

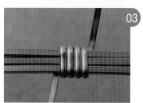

03 每圈靠密不要有空隙

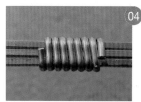

04 剪線位置約是方線總寬度的2/3左右的位置
(有必要時，也可貼齊方線剪斷)

Weave01

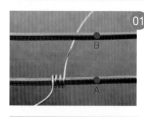

01 起頭的細線若在A線之上，拉到另一B線時，細線必須在下。

B
A

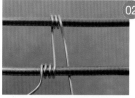

02 保持細線在AB線 (一上一下)編織

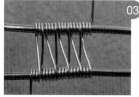

03 細線拉直、拉緊、貼密，是漂亮的關鍵。

Weave02

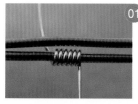

01 起頭先固定數圈 (圈數個人自訂)

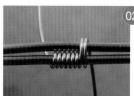

02 再2條線捆綁一起 (圈數個人自訂)

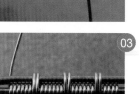

03 重複以上動作 (完成)

☆本書所使用的細線皆為28G，半圓線皆為21G。

Weave03

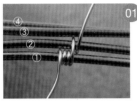

01 ①起頭先固定3圈後，拉到②固定一圈。
(**繞線方向要固定，順逆向皆可** 筆者示範都是順時針方向)

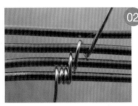

02 拉到③固定一圈

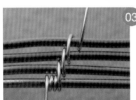

03 拉到④固定一圈

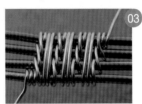

04 再往下拉到③固定一圈
(**繞線方向都不變**筆者示範都是順時針方向)

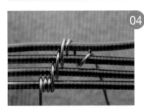

05 再往下拉到②固定一圈，①固定一圈。

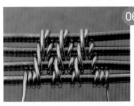

06 重複以上動作 (完成)

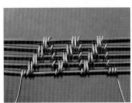

(變化式) 圈數有所變化時，也會形成不同編織樣式。

Weave04

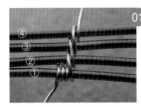

01 ①起頭先固定3圈後，拉到②固定一圈，再往③往④各固定一圈。
(**繞線方向要固定** 筆者示範都是順時針方向)

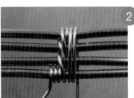

2 4線一起纏繞2圈

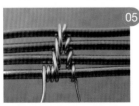

03 重複以上動作 (完成)

Weave05

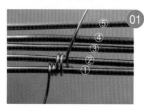

01 ①起頭先固定2圈後,再將①②一起固定2圈。
(**繞線方向要固定,順逆向皆可**筆者示範都是順時針方向)

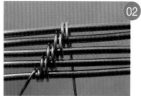

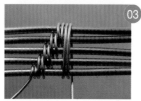

02 依序將②③④⑤都各繞2圈

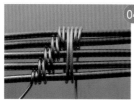

03 4線一起纏繞2圈

04 再往下④③②①都各繞2圈
(**繞線方向都不變** 筆者示範都是順時針方向)

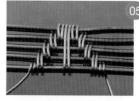

05 ①再固定2圈

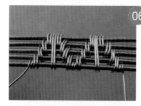

06 重複以上動作 (完成)

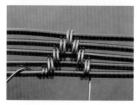

(變化式)
捨去步驟3的4線一起纏繞

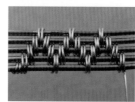

(變化式)
完成

Weave06	Weave07

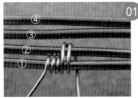

01 ①起頭先固定2圈後,拉到②固定一圈。
(**繞線方向要固定,順逆向皆可** 筆者示範都是順時針方向)

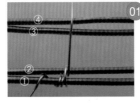

01 ①起頭先固定2圈後,再將①②一起固定1圈。
(**繞線方向要固定,順逆向皆可** 筆者示範都是順時針方向)

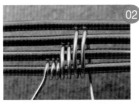

02 再將①②③一起繞2圈

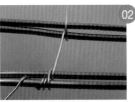

02 拉到③固定一圈

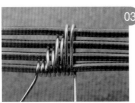

03 再將①②③④一起繞2圈

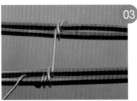

03 拉到④固定一圈

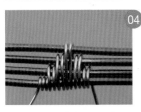

04 依序再往下走

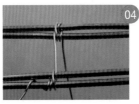

04 再往下拉到③固定一圈

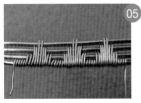

05 重複以上動作 (完成)

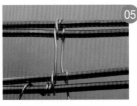

05 再往下拉到②固定一圈

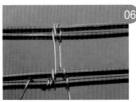

06 再往下拉到①固定一圈
(**繞線方向都不變**筆者示範都是順時針方向)

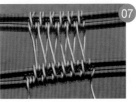

07 重複以上動作 (完成)

其他技法

（1）麻花線

01 <方線>使用電鑽轉麻花線
(重點：線要拉緊)

02 <方線>手轉麻花線
(重點：線要拉直拉緊。
線長若超過約15cm，手
轉麻花會較不平均)

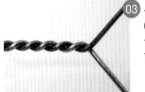

03 <圓線>手扭轉麻花線
(重點：兩線角度要維持
一致，轉出來的麻花線才
會平均)

（2）測量戒圍長度

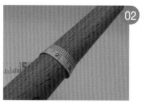

01 先用戒圈測量指圍，再將
戒圈套入戒圍棒。

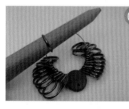

02 再戒圍位置用軟尺繞一
圈，得知戒圍長度。
(也可網路搜尋各戒圍長
度表)

（3）寶石測量編織長度

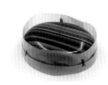

01 用膠帶繞寶石一圈，並先
畫上記號(畫記號之前需
先清楚所要「製作的方
式」。建議先將書上的步
驟仔細看過一遍，才能知
道所需幾個記號點及其大
約位置)。

02 展開膠帶，用尺測量尺寸。

終點　　　　　　　　起點
　　　　　總長

（4）敲扁、拋磨

(所需工具)

01 鐵鉆、鐵鎚

02 砂紙 (有粗細號之分，常
用有#600～#1200)

03 銼刀

（直線敲擊）

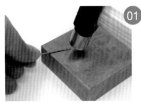

01 本書上所使用的線材都不會太粗，輕敲即可。

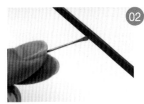

02 敲完後用銼刀或砂紙拋磨，使表面及邊緣平滑。拋磨工具順序：銼刀 - 砂紙(粗)- 砂紙(細)

（在寶石上的線敲擊）

01 線長度在適合位置先剪齊

02 將線輕拉出寶石外(勿破壞造型流線)，使其可以平貼在鐵鉆上。

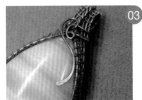

03 敲擊拋磨後再拉回原來的位置

(5) 硫化、拋光

（所需工具）

01 市售硫磺精(粉)加水 (溫度約40左右即可，切勿過熱)。

02 旋風輪
(硬度較低的寶石，建議使用拭銀布處理)

03 拭銀布

（處理方法）

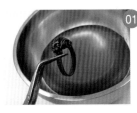

01 浸泡時間依目視黑化程度須用清水沖乾淨，再將物件擦乾。

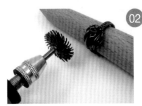

02 使用工具或拭銀布，拋光至想要的亮度即可。

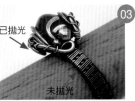

03 拋光前後顏色比較

已拋光

未拋光

(6) 鍊條組合

(9針)

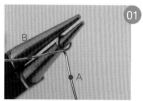

01 (24G線) 使用圓嘴鉗繞圈

02 B固定A 2~3圈後，剪去餘線。

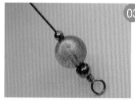

03 穿入所需珠子

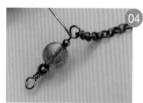

04 另一邊同步驟1，但圈內先穿進鍊條。

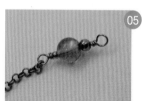

05 固定 2~3圈後，剪去餘線即可。

(尾珠)

01 (20G線) 敲扁尾端

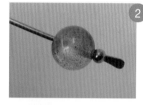

2 穿入所需珠子

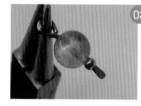

03 使用圓嘴鉗繞圈即可

(扣頭)

01 (20G線 約20cm) 使用平口鉗對折

02 使用繞圈棒繞圓

03 尾端用尖嘴鉗夾微彎，另一邊用手推弧線。

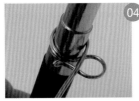 ④ 使用繞圈棒繞圓

 ① (20G線 約20cm)使用繞圈棒繞一個8字形

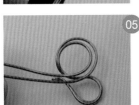 ⑤ 將2條線稍微挪移成一大一小圈

 ② A固定2圈後，與下方的圓型平行繞圈。

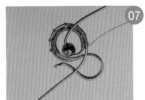 ⑥ 取28G線編織

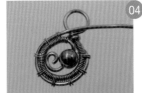 ③

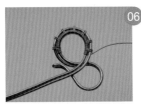 ⑦ 其中一線穿入珠子，並敲扁收尾。

 ④ 取28G線編織，其中一線穿入珠子，並繞小圈收尾。

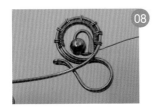 ⑧

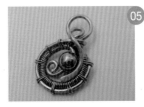 ⑤ 另一線也做個繞圈造型，並敲扁收尾，完成。

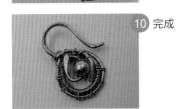 ⑨ 另一線也做個繞圈造型，並敲扁收尾。

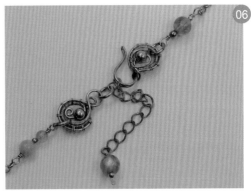 ⑥

鏈條組合

⑩ 完成

41

（7）水晶柱(橫洞)

 01 取20G圓線一段，穿入水晶洞口並交叉。

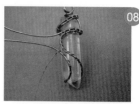 08 繞曲線勾住水晶一圈

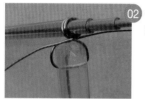 02 使用繞圈棒，拉其中一條線繞2圈 (當扣頭使用)。

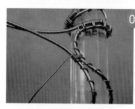 09 線條交會處 加強固定

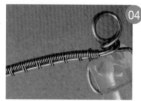 03 固定一圈後兩條線拉在同一側

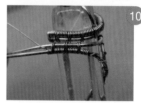 10 兩線拉回平行，再繼續編織。

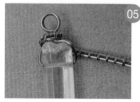 04 取28G細圓線編織兩線 (編織長度不確定時，可一邊繞造型一邊編織)

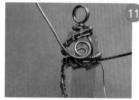 11 編織到合適的位置後，其中一條線可繞圈造型，並拉到墜頭處固定一圈，最後繞小圈收尾 (步驟12~13)。

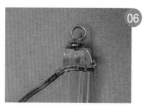 05 編織好的線，從上往下攀繞水晶。

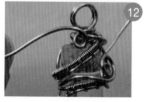 12

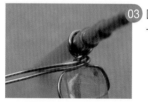 06

13

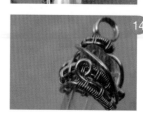 07 繞到合適的地方之後，拉其中一條線。

14 剩下的線也繞小圈收尾

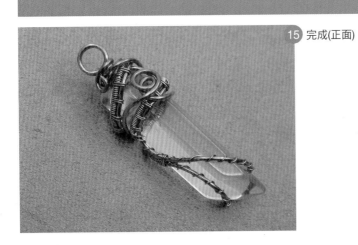

15 完成(正面)

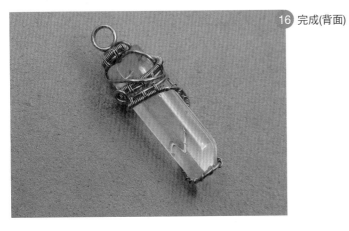

16 完成(背面)

☆銅銀線氧化變黑時,可用拭銀(銅)布擦拭。或用牙膏
　清刷,沖洗後拭乾。

PART.3

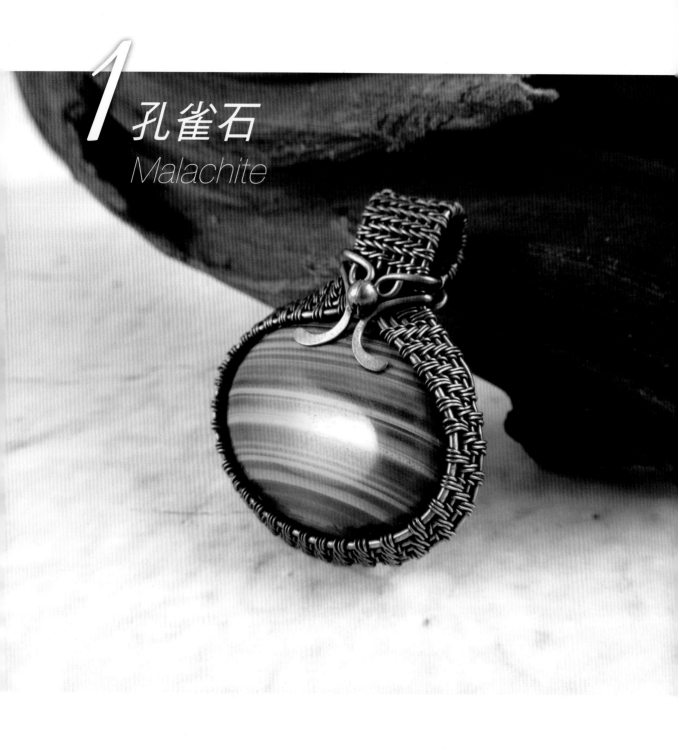

1
孔雀石
Malachite

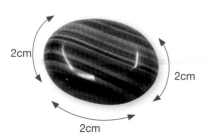

2cm

2cm

2cm

實石 孔雀石 Malachite (22×30mm)

金屬 紅銅 (圓線20G / 圓線28G)

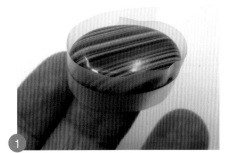

1

先測量繞一圈寶石的長度。
以此件孔雀石(22*30mm)來說，周長約
8.5cm，細線為28G。

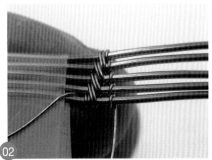

02

取20G圓線25cm共5條。
編織法請參照weave_03。

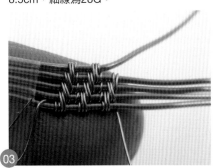

03

先編織長度約0.5cm之後，把第一條20G線
抬起來不編，再繼續編下面的4條20G。

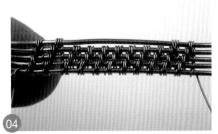

04

下面的4條20G編織約2cm，再把第一條
20G線收回，5條20G再繼續編約0.5cm。

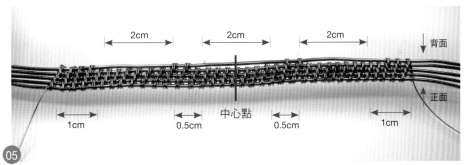

05

如此重複步驟3~4，編織總長度約8.5cm (區段尺寸如圖示)。
第一條20G線沒有編織的部分是作為底座。

06

使用戒圍棒將編線繞一個圓弧

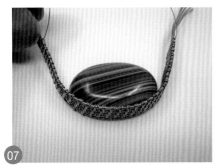

07

讓圓弧編線貼合寶石下半部

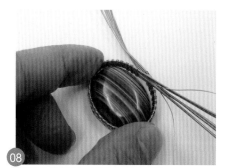

08 再用手推線框，以貼合寶石形狀。

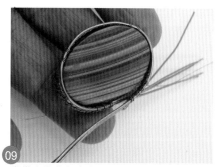

09 準備先做背部底座

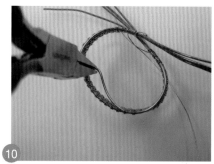

10 用平口鉗向框內轉一折角

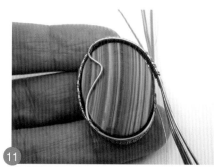

11 底座線要平貼寶石面

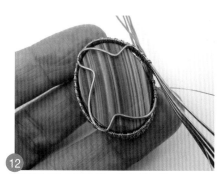

12 背部共有3個區段線，都各折一角。

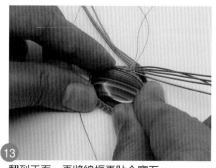

13 翻到正面，再將線框更貼合寶石。

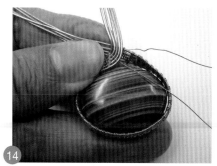

14 在居中的墜頭位置，先將一邊的線豎直。

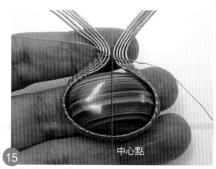

中心點

15 再豎直另一邊

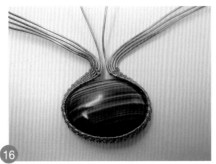

16 28G細線可以先剪掉，再將最靠近中間的2條20G線拉出。

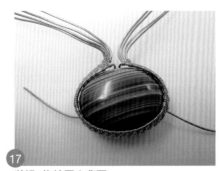

17 將這2條線壓向背面

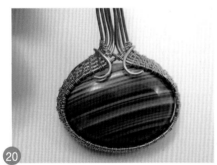

18 在背面做一個交叉

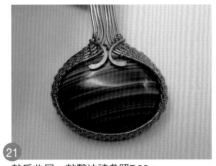

19 再繞回正面，調整線的弧形。

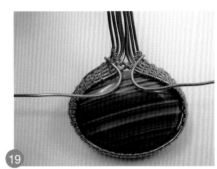

20 將線剪在合適的位置

21 敲扁收尾。敲擊法請參照P.39。

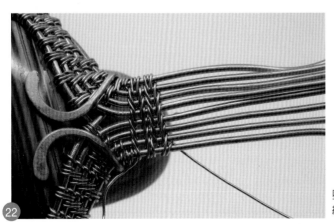

22 墜頭再取28G繼續編織。
編織法請參照weave_03。

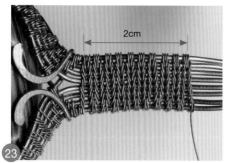

2cm

23 編織的長度約2cm

放大局部細部

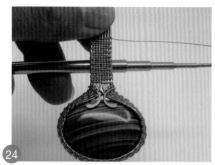

24 拿繞圈棒(細)放在居中的位置

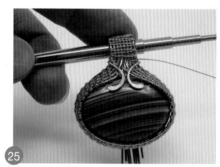

25 把編線向後彎

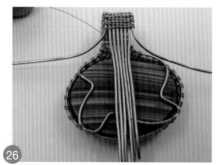

26 在背面拉出左右兩邊的線

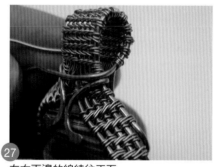

27 左右兩邊的線繞往正面

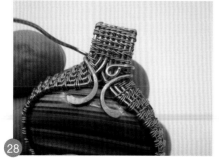

28 線收小圈結尾

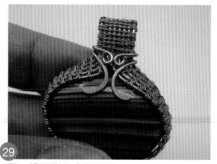

29 另一邊同樣收小圈結尾

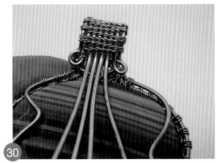

30 再來編背面的線

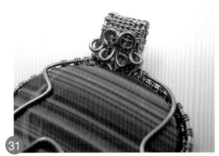

31 背面剩下的線都做小圈收尾

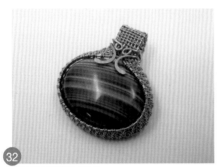

32 正面編完線的樣子

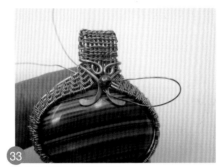

33 取28G線穿小珠子裝飾

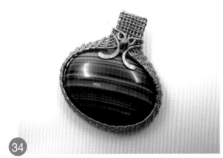

34 完成(正面)

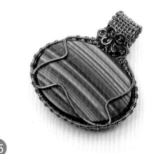

35 完成(背面)

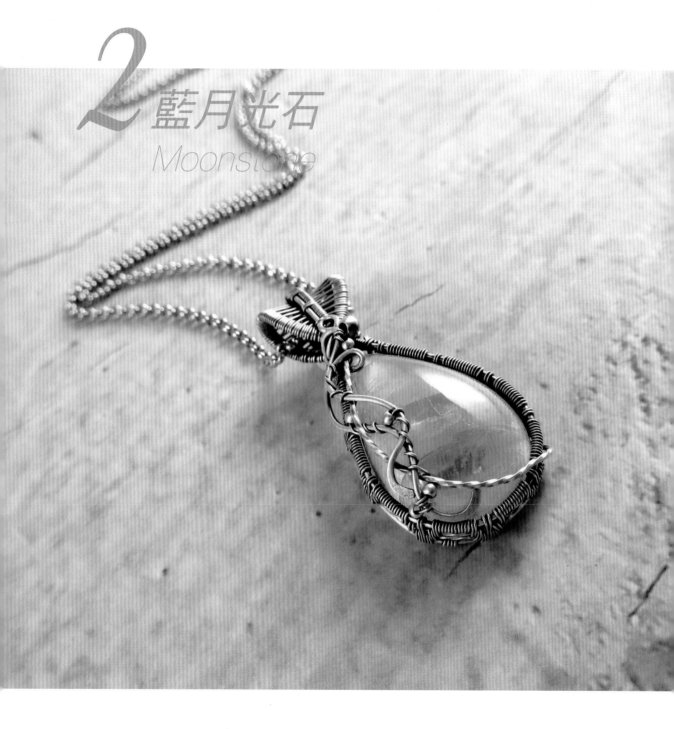

2 藍月光石
Moonstone

9cm

寶石　藍月光石 Moonstone (20×30mm)
金屬　純銀 (方線22G / 圓線28G)

01 取方線22G共4條，各約30cm，其中2條轉成麻花線。

02 寶石周長約9cm，取28G細圓線，於居中位置編織約9cm。
編織法請參照weave_05。

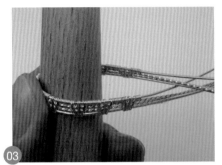

03 使用戒圍棒繞一個水滴形

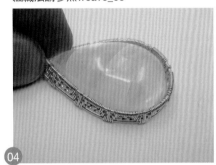

04 讓編線大小合貼寶石

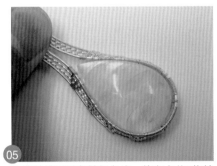

05 兩邊的線用手翻轉個角度，使左右共8條線平行。

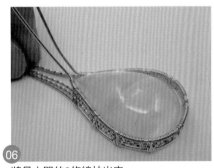

06 將最中間的2條線拉出來

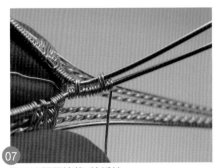

07 取28G細圓線將2線編結。
編織法請參照weave_02。

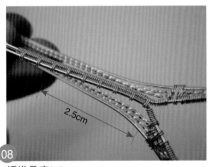

2.5cm

08 編織長度2.5cm

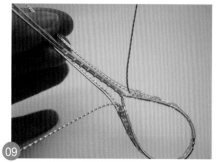

09 將較靠中間的2條麻花線拉出

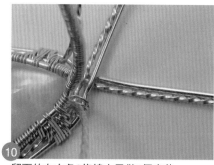

10 留下的左右各2條線交叉做2個麻花

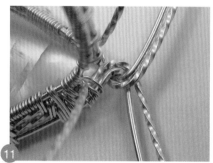

11 2個麻花將線固定

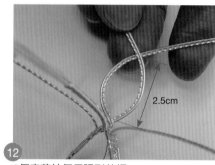

12 2個麻花拉個馬眼形的框

2.5cm

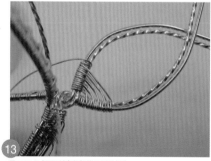

13 取28G細圓線編織馬眼框。
編織法請參照weave_01。

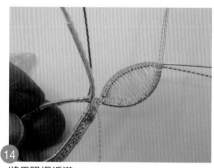

14 將馬眼框編滿

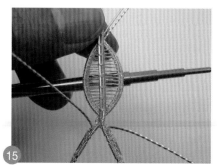

15 拿繞圈棒(細)放在馬眼框居中的位置

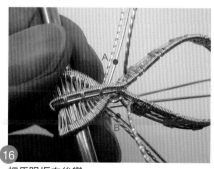

16 把馬眼框向後彎

A

B

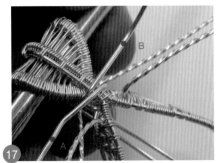

17 將AB兩線交叉墜頭並拉緊

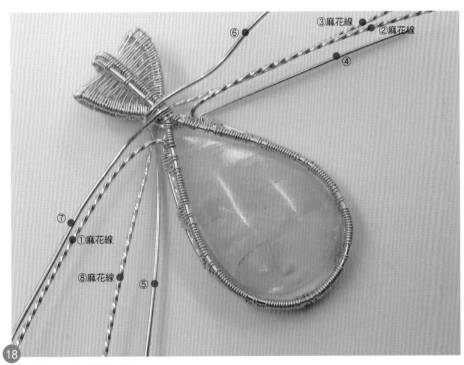

⑥　③麻花線　②麻花線　④

⑦　①麻花線

⑧麻花線　⑤

18 到此步驟的正面樣貌及標示

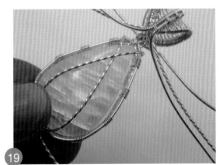

19 將①②麻花線，向後拉到背面作為底座。

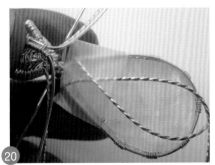

20 可先用膠紙將線貼住，以方便作業。

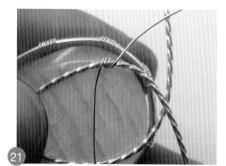

㉑ 取28G細線，先固定於麻花線上。

㉒ 再將線穿過框架的方線

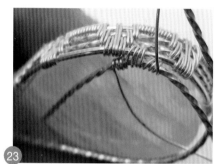

㉓ 將底座麻花線與框架纏繞固定

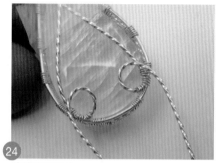

㉔ 纏繞後固定住

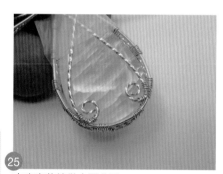

㉕ 底座麻花線做小圈收尾

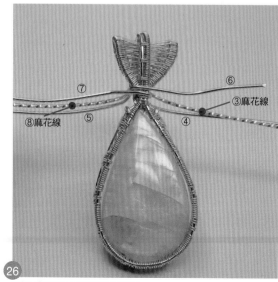

㉖ 到此步驟的正面樣貌及標示

⑥
⑦
③麻花線
⑧麻花線
⑤
④

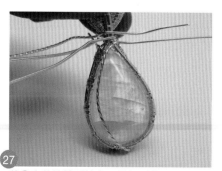

㉗ 將③麻花線拉到前方，並勾到背面。
(這條線將作為正面拉花造型的主軸)

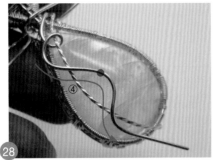

28 拉④線做造型(可以依個人隨性喜好設計)。

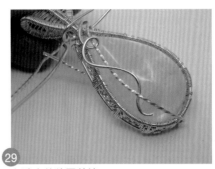

29 在適合的位置剪線

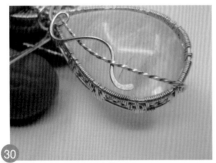

30 敲扁收尾。敲擊法請參照P.39。

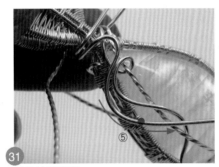

31 拉⑤線做造型

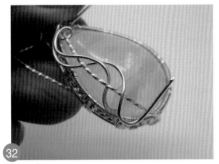

32 重複步驟28

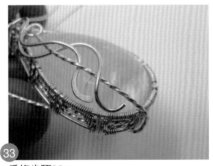

33 重複步驟29

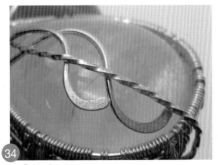

34 將⑤敲扁收尾

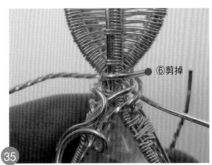

35 ⑥剪掉,壓緊收在側邊。

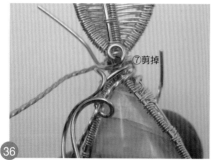

36

⑦繞個小圓，收尾剪掉。

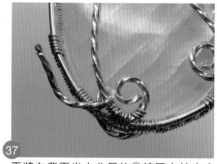

37

再將在背面尚未收尾的③線固定於底座線。

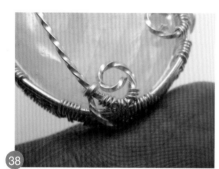

38

③線剪掉壓緊

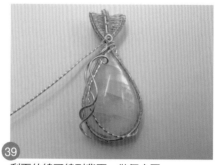

39

剩下的線可繞到背面，做個小圈。

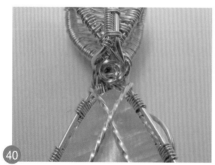

40

小圈收尾剪掉

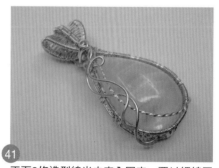

41

正面2條造型線尚未完全固定，要以細線固定，並加珠裝飾。

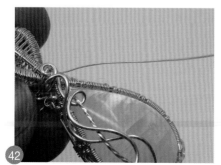

42

取28G線，先於隨意一條線上固定幾圈。

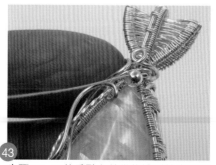

43

步驟43~46的重點在於幾條造型線之間的互相固定，細線的纏繞方式與珠子位置則隨各人設計。

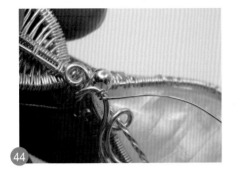

44

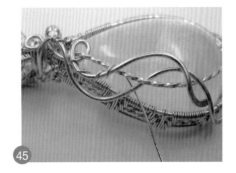

45

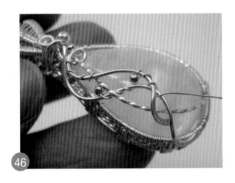

46

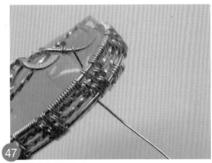

47

線細線穿到背面

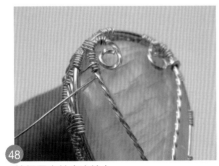

48

線細固定於底座線上

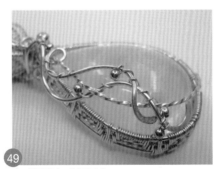

49

完成細線加珠及固定

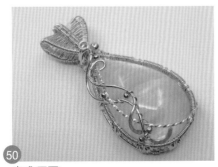

50

完成(正面)

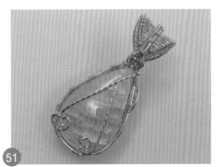

51

完成(背面)

3 樹枝蛋白石
Dendritc Opal

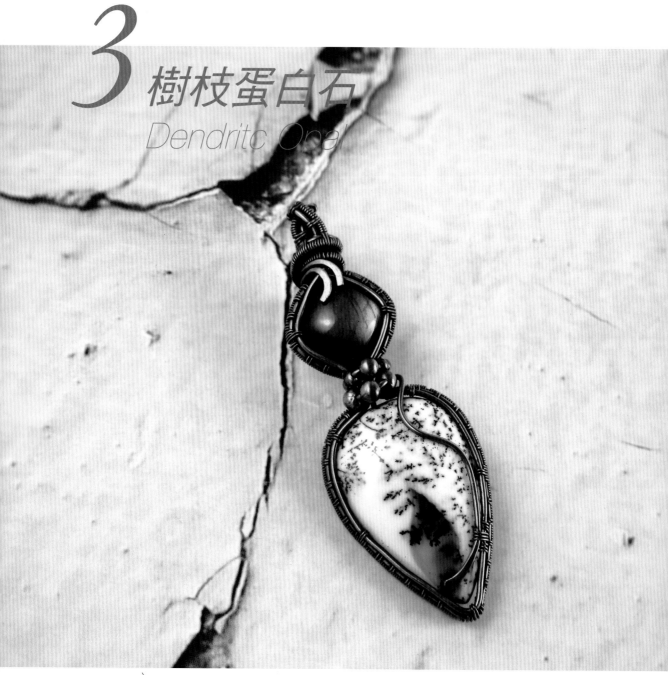

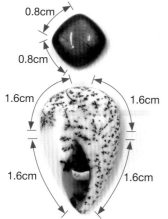

0.8cm

0.8cm

1.6cm 1.6cm

1.6cm 1.6cm

寶石 樹枝蛋白石 Dendritc Opal (30×20mm)

拉長石 Labradorite (12×12mm)

金屬 紅銅 (圓線20G / 圓線28G)

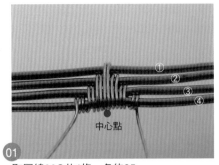

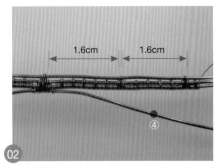

01

取圓線20G共4條，各約35cm。
取28G細圓線於居中位置編織約0.5cm。
編織法請參照weave_06。
左側細線需先留線長約100cm，以備編織左邊。

02

將第④線拉起不編，只編織②③約1.2cm
再將第①也編在一起約0.4cm。
之後再如圖示尺寸繼續編織。

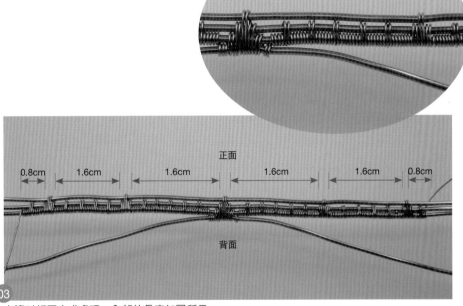

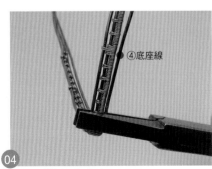

03

左邊以相同方式處理，全部的長度如圖所示。

04

用平口鉗折一個角度

05

角度大約符合寶石大小

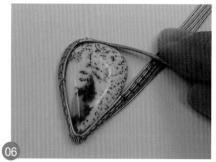

06 順著寶石形狀手推線框

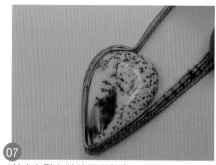

07 於中心點在將線頭立起來

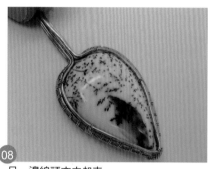

08 另一邊線頭亦立起來

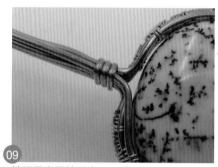

09 線頭用半圓線固定

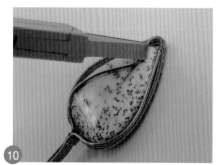

10 底座線用平口鉗折個角度

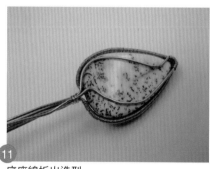

11 底座線折出造型

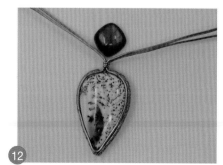

12 線頭向兩側打開

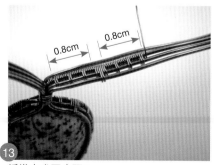

13 編織方式同步驟2

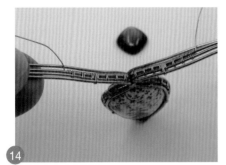

14 兩側編織尺寸相同

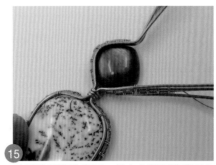

15 手推線框服貼寶石，於中心點再將線頭立起來。

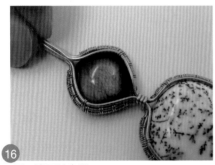

16 (另一邊同前步驟)

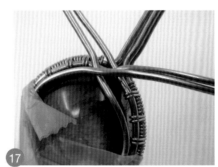

17 拉出左右邊各2條線互相交叉

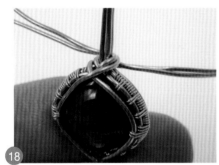

18 向後拉固定於線頭

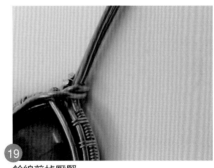

19 餘線剪掉壓緊

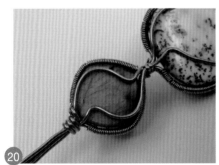

20 底座線用平口鉗折出角度

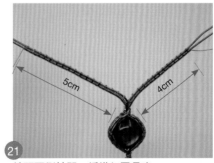

21 線頭兩側拉開，編織如圖長度。
編織法請參照weave_02。

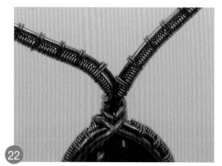
22 起頭處保持交叉方式

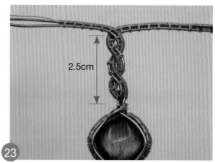
2.5cm
23 以編麻花方式，編約2.5cm。

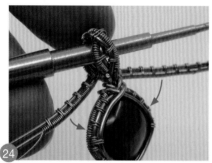
24 拿繞圈工具(細)放在居中的位置向後彎

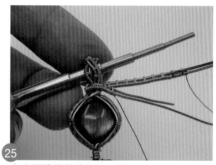
25 左右兩邊的線繞墜頭一圈

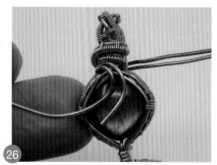
26 餘線2條拉到正面，另2條繞到背面。

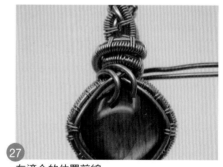
27 在適合的位置剪線

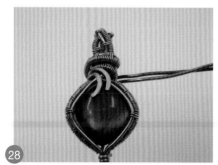
28 敲扁收尾。敲擊法請參照P.39。

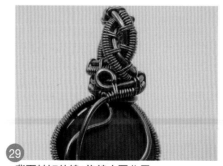
29 背面較短的線1條繞小圈收尾

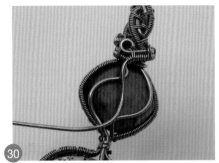
30 較長的另1條往下拉

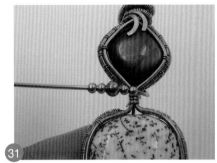
31 背面較長的線繞到正面,穿珠子。

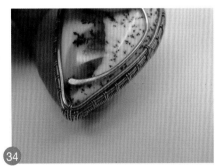
32 珠子可裝飾個2~3圈

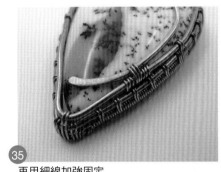
33 線再繞到前方做造型

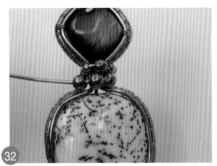
34 敲扁收尾

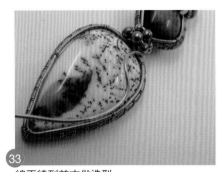
35 再用細線加強固定

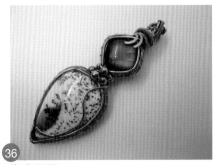
36 完成(正面)

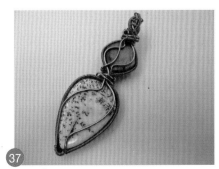
37 完成(背面)

4 鎳鐵隕石
Iron-Nickel Meteorite

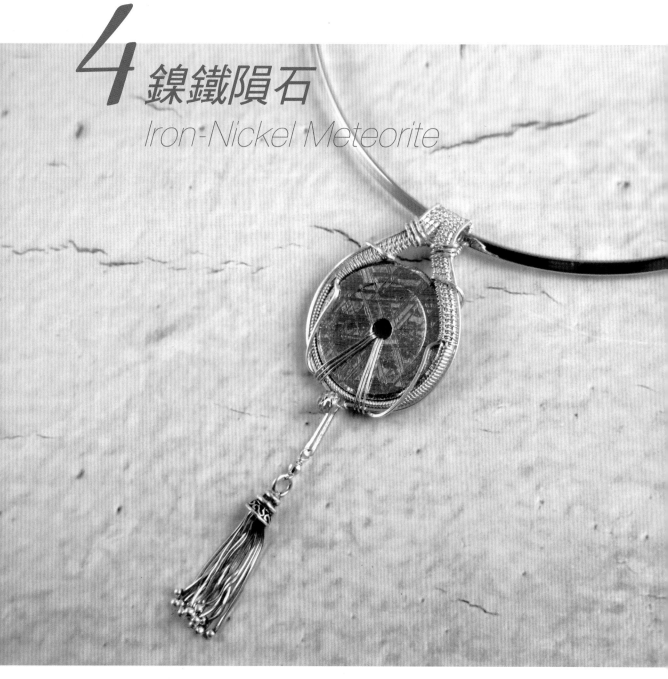

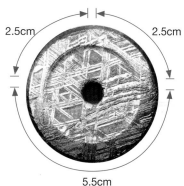

2.5cm ← → 2.5cm

5.5cm

寶石 天鐵 Iron-Nickel Meteorite (30mm)
金屬 純銀 (方線22G / 半圓線21G /
圓線24G / 圓線28G)

01 取2條22G方線各30cm，於居中位置纏繞半圓線約5.5cm。

對齊頭

02 再另取方線1條約20cm(線長齊頭)

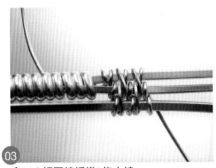

03 拿28G細圓線編織3條方線。
編織法請參照weave_03。

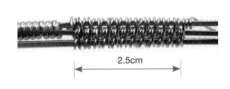

2.5cm

04 編繞約2.5cm

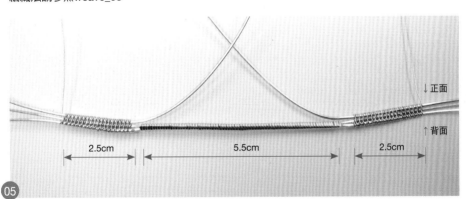

↓正面

↑背面

2.5cm 5.5cm 2.5cm

05 另一側同步驟2~4，總長度如圖。

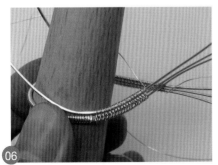

06 使用戒圍棒繞一個圓弧

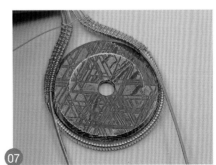

07 合寶石下半部弧形

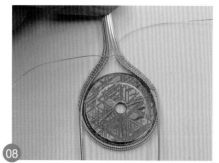

08　兩邊的線用手翻轉個角度，使墜頭共6條線平行。

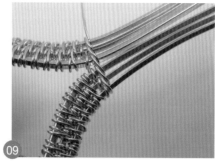

09　用細圓線編織以固定6條方線。編織法請參照weave_03。

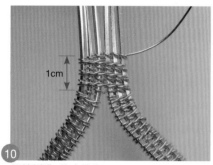

1cm

10　繼續編織6條方線約1cm

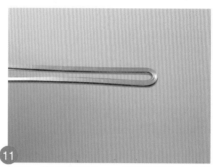

11　另取一條方線約25cm，用平口鉗在中心點折一個U形(可用輕敲增加硬度)。

12　U形線的樣子

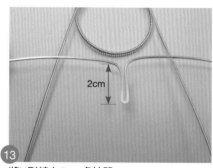

2cm

13　將U形線在2cm處拉開

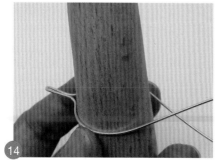

14　使用戒圍棒繞一個圓弧

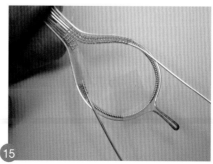

15　放在線框最外圍(線框和U形線先用膠帶固定一下)

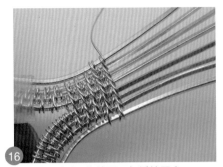

16 墜頭的地方共8條線再一起編繞固定

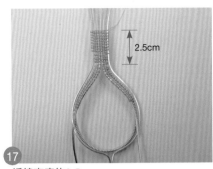

17 編繞高度約2.5cm

2.5cm

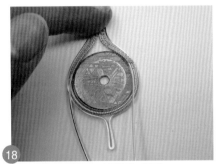

18 將寶石放回框內，確認框無變形

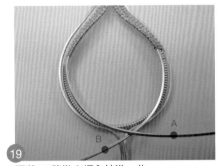

19 再將AB稍微向框內拉進一些

A

B

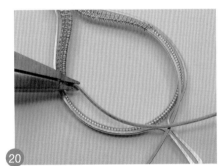

20 用平口鉗折出一個角度

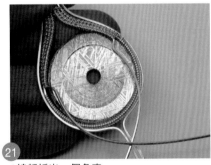

21 2線都折出一個角度

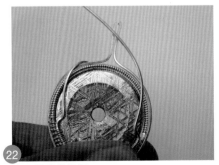

22 寶石緊貼著線框

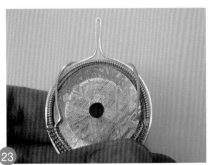

23 將AB壓到背面

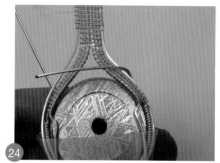

24 再將AB兩線從背面拉回正面

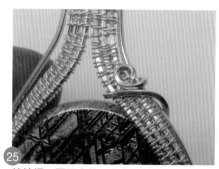

25 繞線框一圈固定後，在背面繞小圈收尾。

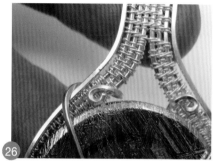

26 兩邊都繞小圈收尾(背面)

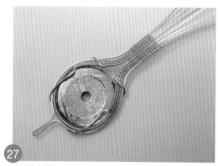

27 收尾完畢(正面)

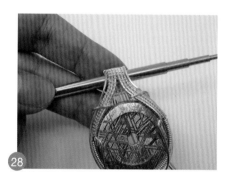

28 拿繞圈棒(細)放在居中的位置向後彎

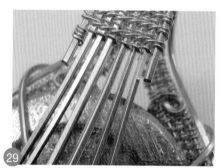

29 在背面，將兩邊最外側的線剪掉剩約
4mm。

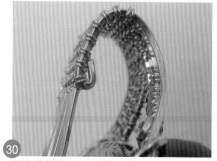

30 用尖嘴鉗將最外側的線彎進內面

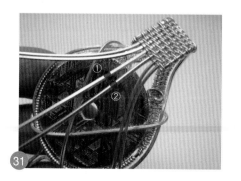

31

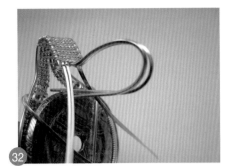

32 先將①②先往前穿出

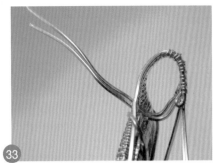

33 將①②拉到正面

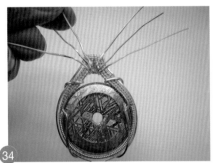

34 其餘4條線都依序往前拉

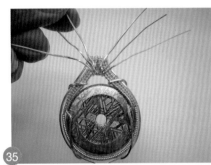

35 若方線因拉扯而變形，可以手轉成麻花線。

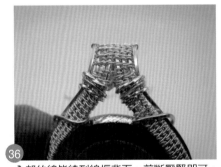

36 全部的線皆繞到線框背面，剪斷壓緊即可。

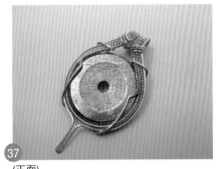

37 (正面)

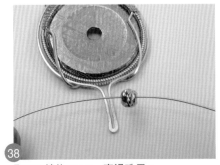

38 取24G線約30cm，穿過珠子。
(這條24G也是加強固定隕石的裝飾線)

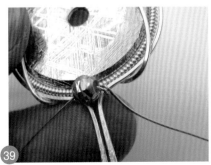

39 珠子固定於線框上

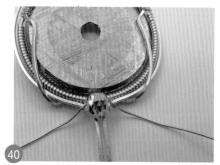
40 兩邊線頭拉開

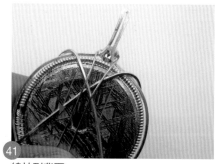
41 線拉到背面

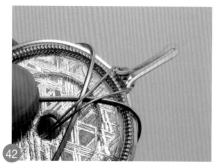
42 再穿進平安扣中間

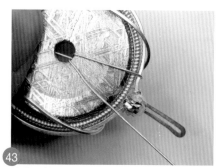
43 線往前拉

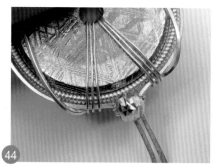
44 重複前面動作,共繞個3圈。

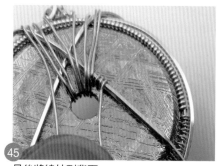
45 最後將線拉到背面

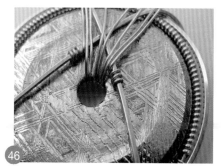
46 線纏繞固定於方線上

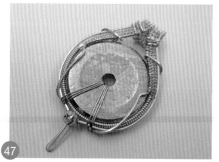
47 完成

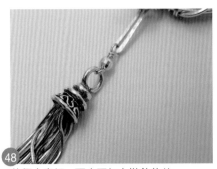

48 依個人喜好，下方可加上裝飾物件。
(請參照 9針方式 P.40)

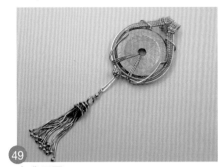

49 完成(正面)

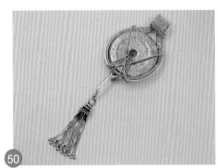

50 完成(背面)

5 橄欖石
Peridot

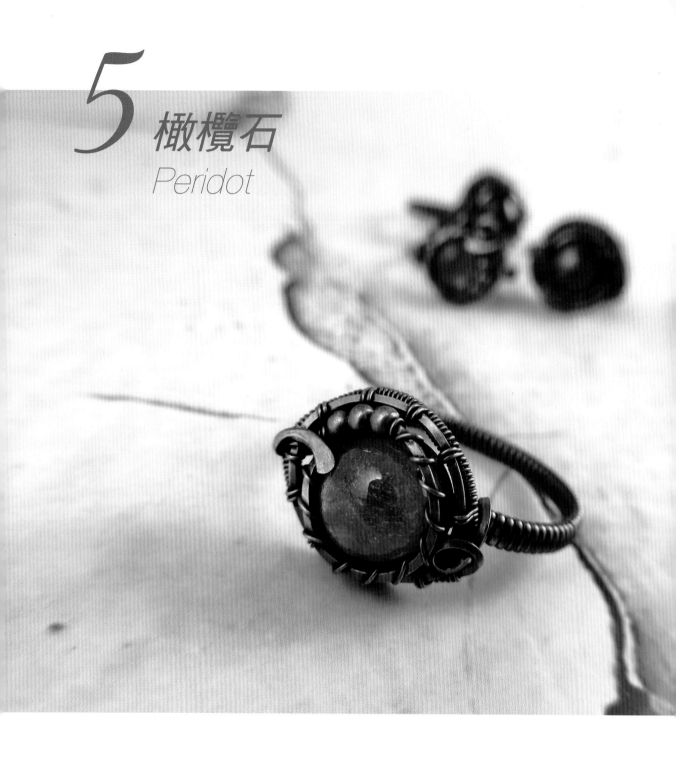

寶石 橄欖石 Peridot (8mm)

金屬 紅銅 (方線22G / 半圓線21G /
圓線28G)

01 取2條方線各25cm，於居中位置用半圓線
繞出所需長度。
(長度約：戒圍長度再減掉寶石直徑)

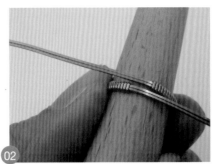

02 於想做的戒圍「大一號」位置繞一圈
(例：要做#12戒圍，就繞在#13處)。

03 把最外側兩條線先拉開，取28G細線繞緊
中間2條方線。

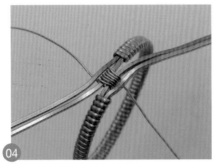

04 再把兩側各2條線併在一起

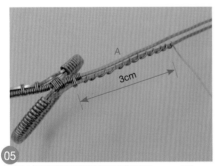

05 開始細線纏繞(編織法請參考Weave_02)

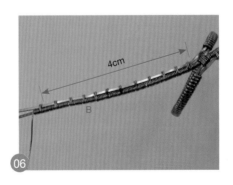

06

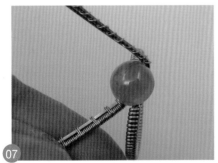

07 寶石用手壓緊，將A立起來緊貼著寶石。
(手要捏緊寶石)

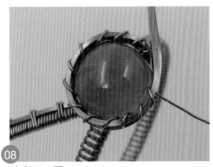

08 繞寶石一圈

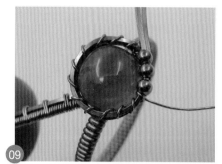

09 其中一條方線穿珠子裝飾

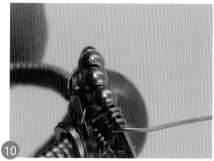

10 細線繼續纏繞，以固定A的上下兩條線。

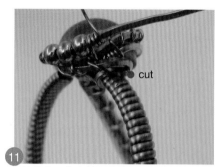

11 A的其中一條方線固定戒圍一圈

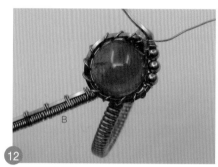

12 方線剪掉壓緊

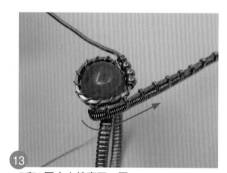

13 B和A同方向繞寶石一圈

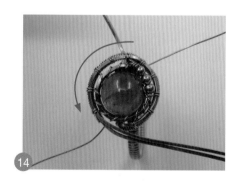

14

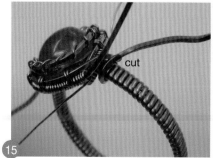

15 B的其中一條線固定戒圍一圈，並剪掉壓緊。

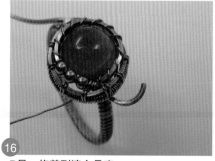

16 B另一條剪到適合長度

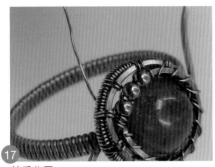

17
敲扁收尾
敲擊法請參照P.39

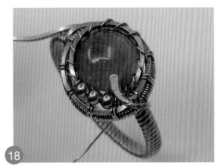

18
收尾線貼向寶石面

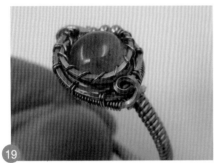

19
剩下A的一條方線則繞小圈收尾

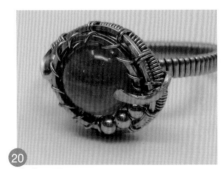

20
完成(正面)

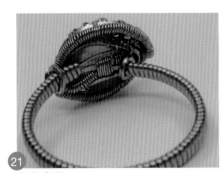

21
完成(背面)

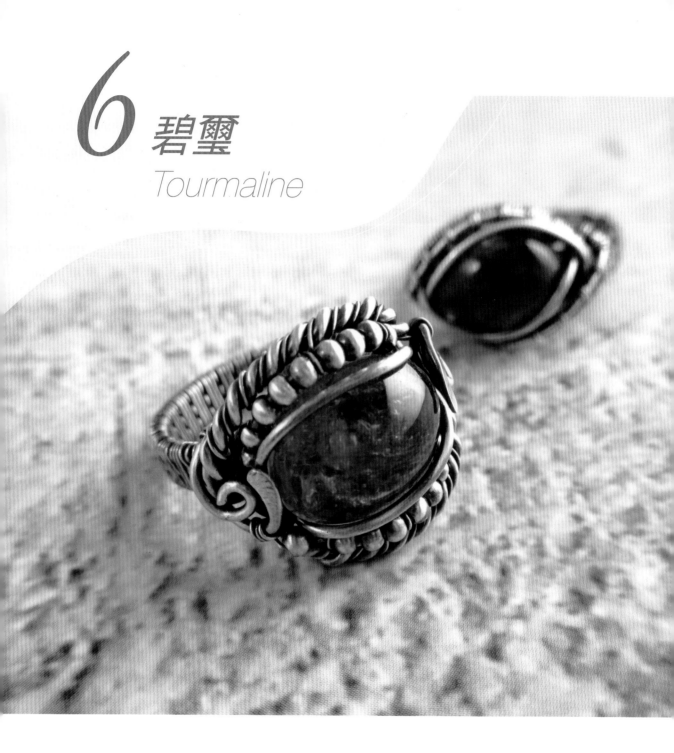

6 碧璽
Tourmaline

寶石 碧璽 Tourmalinee (10*12mm)
金屬 純銀 (方線22G / 半圓線21G /
圓線28G)

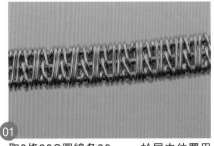

01 取3條20G圓線各20cm，於居中位置用28G線編織所需長度。
（長度約：戒圍長度再減掉大約寶石的一半寬度）編織法請參照weave_04。

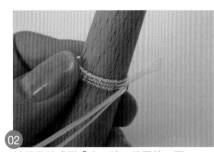

02 於想做的戒圍「大一號」位置繞一圈（例：要做#12戒圍，就繞在#13處）。

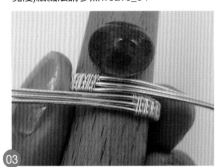

03 中間會有多出未編織的位置（約為寶石的一半寬度）

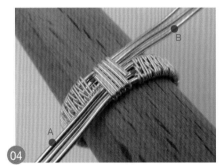

04 用半圓線綁緊，半圓線的剪線位置在正面（剪在背面會刺手）。

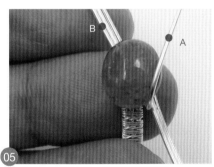

05 放上寶石將A拉起，緊貼寶石側邊。（此步驟手需確實捏緊寶石）

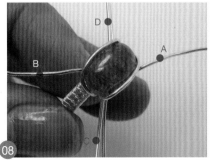

06 B同前

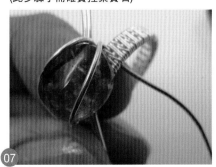

07 AB皆繞一圈固定於戒圍上

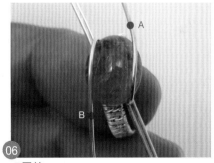

08 此時的寶石應該要是已經固定住的了，若還在搖晃，表示AB拉得不夠緊，需再重新調整。

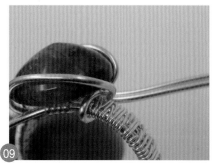

09 AB固定確認後，剪線壓緊，盡量收線於寶石側邊。

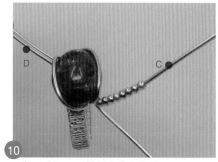

10 C串入珠子，一樣繞在寶石側邊。

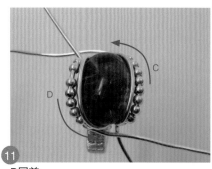

11 D同前

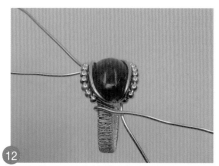

12 CD各繞一圈固定於戒圍上

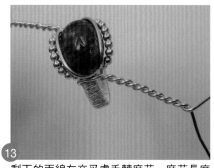

13 剩下的兩線在交叉處手轉麻花，麻花長度要符合寶石的側邊長度。

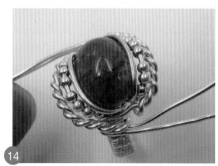

14 麻花的其中一條線繞一圈拉緊，固定於戒圍上。

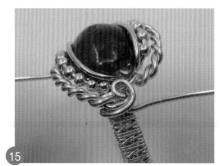

15 繞小圈收尾

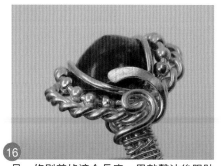

16 另一條則剪掉適合長度，用敲擊法後服貼於側邊。寶石的另一邊麻花亦如同處理。

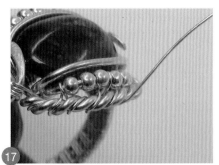

17 另取28G細線，加強珠子與麻花之間的固定纏繞。

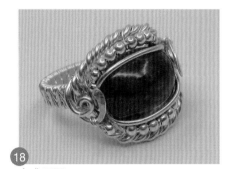

18 完成(正面)

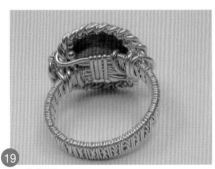

19 完成(背面)

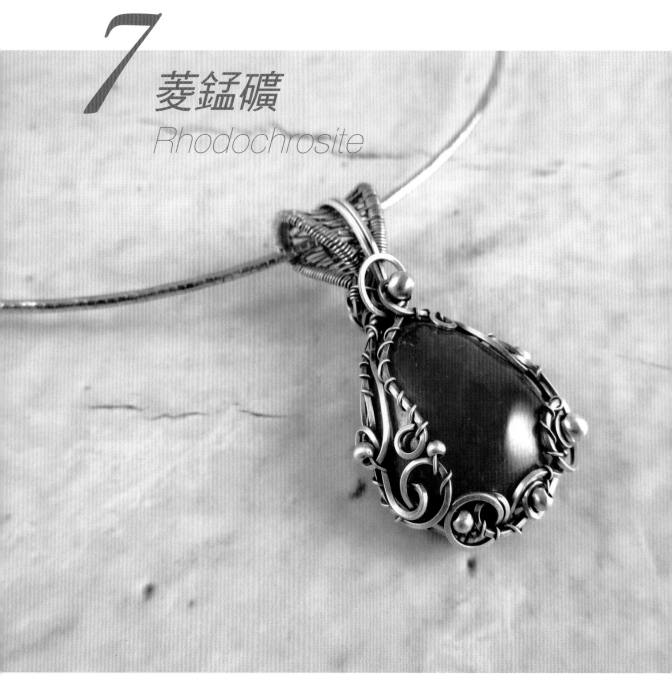

7 菱錳礦
Rhodochrosite

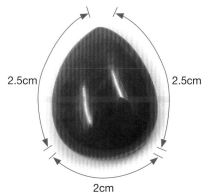

2.5cm 2.5cm

2cm

寶石 菱錳礦 Rhodochrosite (20×23mm)

金屬 純銀 (方線22G / 半圓線21G /
圓線28G)

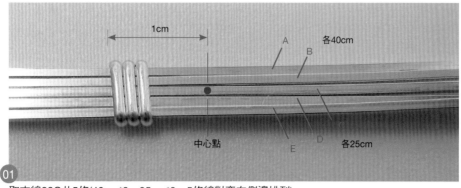

1cm

A　各40cm
B

中心點　　　E　D　各25cm

01 取方線22G共5條(40cm*3，25cm*2，5條線對齊左側邊排列)。
中心點往左約1cm處，綁3圈半圓線固定。

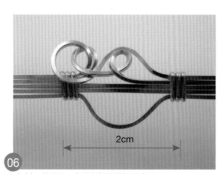

02 A拉起繞圈做造型

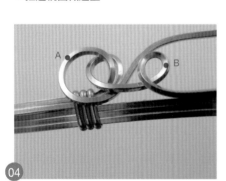

03 B拉起繞圈做造型

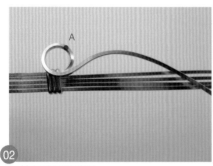

04 AB的造型線要互相有串勾住

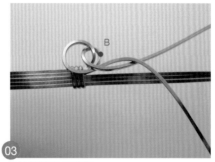

高度約0.5cm

05 在想要的尺寸內(本範例是2cm)，AB拉回平
行其他方線。另E是底座線，也先做個弧形
(高度約0.5cm即可)。

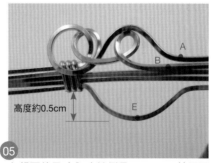

2cm

06 方線5條再一起用半圓線固定

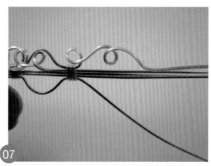

07 重複步驟2~6，繞圈造型做下一個區段。

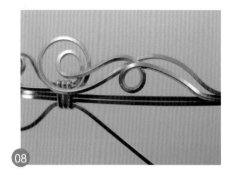

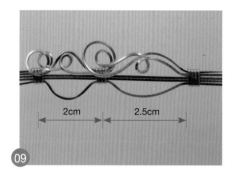

2cm | 2.5cm

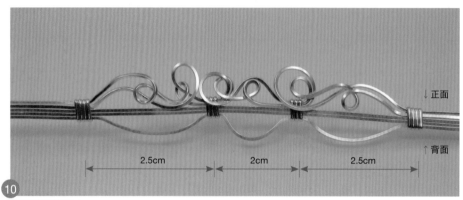

↓正面

↑背面

2.5cm | 2cm | 2.5cm

全部做好的尺寸

使用戒圍棒繞一個圓弧

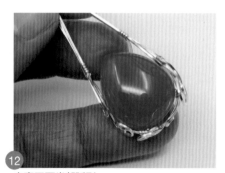

合寶石下半部弧形

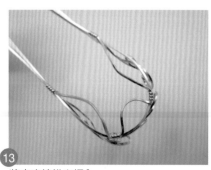

將底座線推向框內

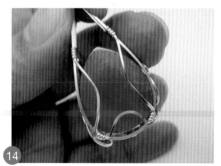

放入寶石，讓底座線能平貼於寶石上。

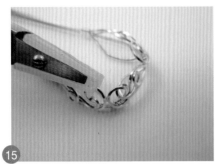

15 正面的造型線可用尼龍鉗夾微彎(彎向內框)

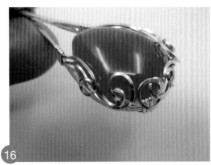

16 使造型線亦盡量服貼於寶石面

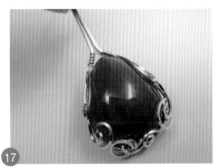

17 墜頭線用平口鉗立直,兩邊對齊。

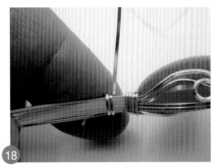

18 用半圓線將墜頭固定

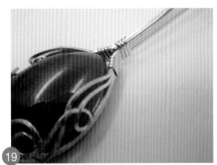

19 固定好的樣貌

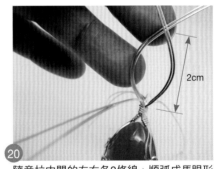

20 隨意拉中間的左右各2條線,順弧成馬眼形的形狀。

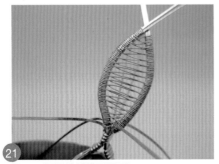

21 取28G細圓線編織馬眼形。編織法請參照weave_01。

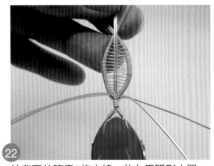

22 拉背面的隨意2條方線,放在馬眼形中間。

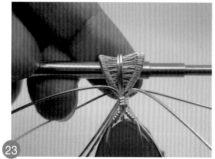

(23) 拿繞圈棒(細)放在居中的位置向前彎

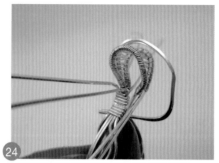

(24) 中間的2條方線再穿過寶石與框的縫隙

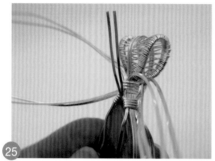

(25) 將線拉到背面去

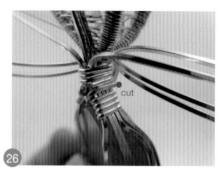

cut

(26) 這2條方線收在線框側邊,剪斷壓緊。

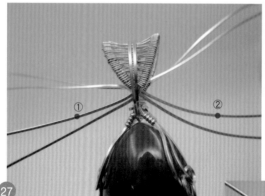

①　②

(27) 將①②往後拉

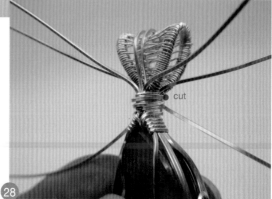

cut

(28) ①②收線在寶石與框的縫隙中

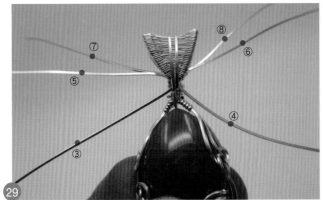

剰餘6條線

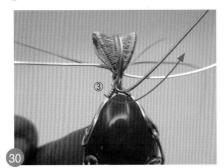

③拉線做造型

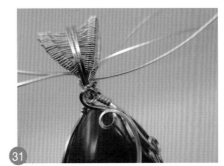

③拉線做造型

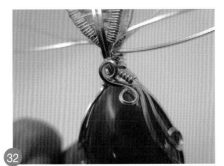

③拉線做造型

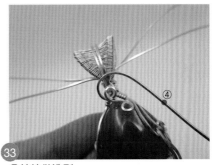

④拉線做造型

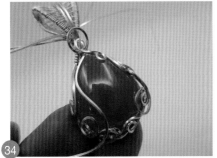

④拉線做造型

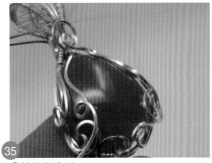

④拉線做造型

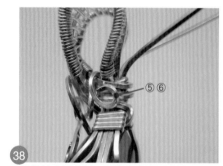

36

④拉線做造型

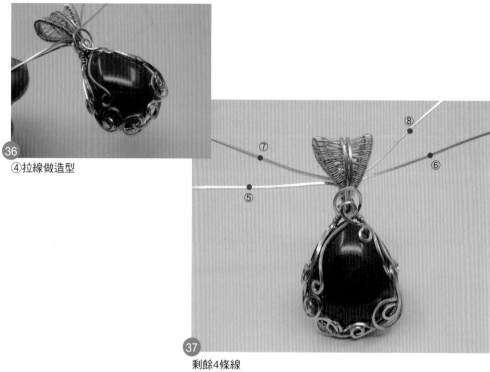

37

剩餘4條線

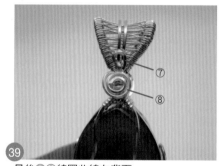

38

⑤⑥繞小圈收尾，壓緊在墜頭兩側邊。

39

最後⑦⑧繞圈收線在背面

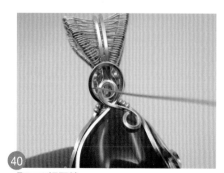

40

取28G細圓線

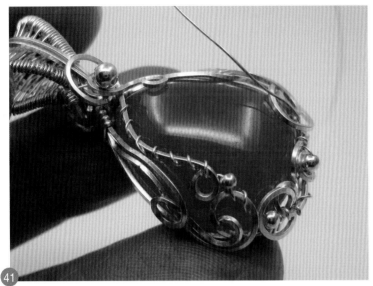

41

細圓線加珠裝飾

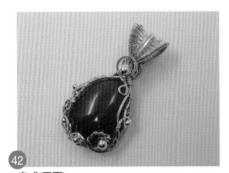

42

完成(正面)

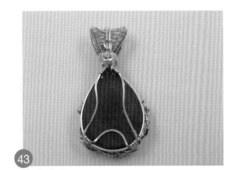

43

完成(背面)

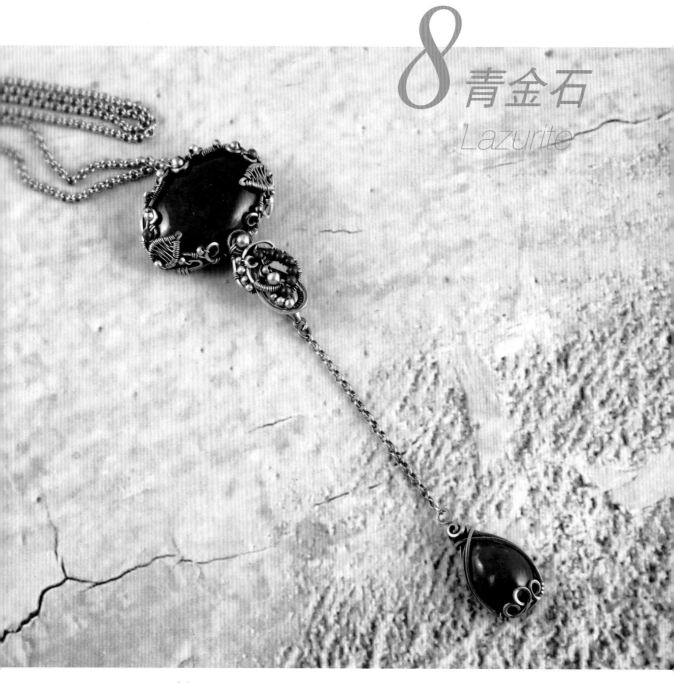

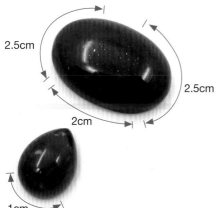

2.5cm

2.5cm

2cm

1cm

寶石 青金石 Lazurite (橢圓20×29mm)
(水滴12×16mm)

金屬 純銀 (方線22G / 半圓線21G /
圓線28G)

01 用膠帶測量造型線的大概位置
(請參照P.38)

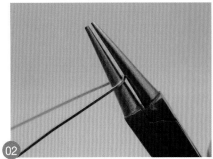

02 A取方線22G約25cm，先在中心位置做一
個小半圓形。

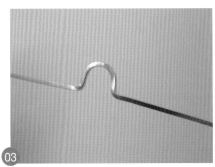

03 用平口鉗折90度角

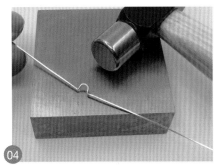

04 可輕敲增加硬度

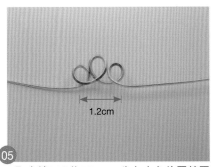

1.2cm

05 B取方線22G約50cm，先在中心位置繞圈
做造型。

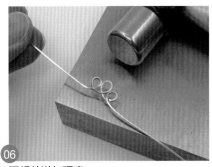

06 可輕敲增加硬度

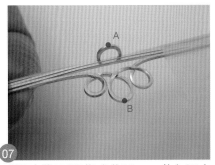

A

B

07 另取方線22G*2條 各約25cm，放在AB中
間。(注意A擺放的方位)

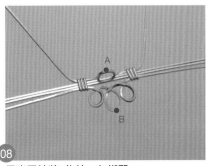

A

B

08 用半圓線將4條線一起綁緊。
A線是底座線，先拉出不做造型。

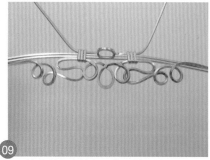

09 B兩邊的線各自拉起，往兩邊做造型做繞圈造型。

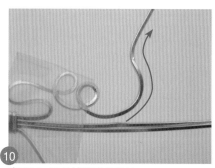

10 步驟10~12是拉葉子的做法

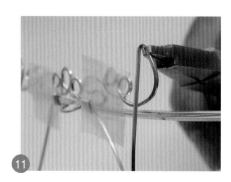

11

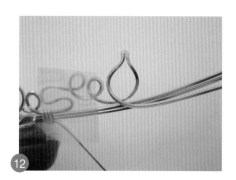

12

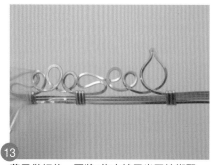

13 葉子做好後，再將4條方線用半圓線綁緊。(長度請見步驟14)

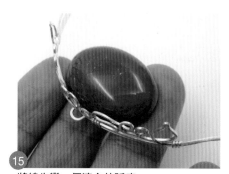

15 將線先彎一個適合的弧度

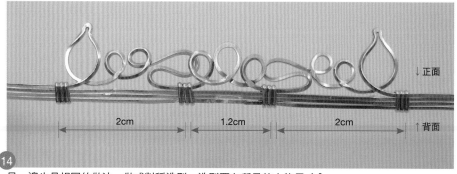

↓正面

2cm　　1.2cm　　2cm

↑背面

14 另一邊也是相同的做法，做成對稱造型。造型要在所量的大約尺寸內。

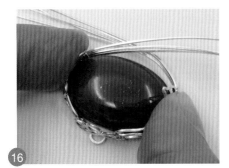

16 再用手推貼合寶石面

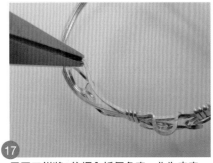

17 用平口鉗將A往框內折個角度，作為底座。
(見步驟18)

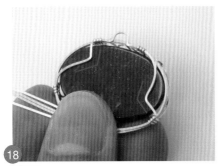

18 (背面)

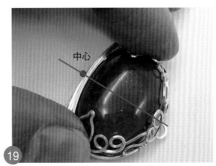

中心

19 (正面)造型線離中心點還有一點距離

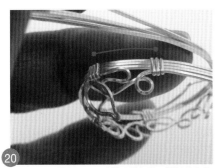

20 可以再繼續繞圈，讓造型線做到接近中心
點位置。

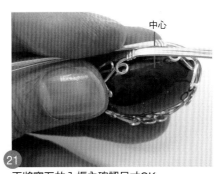

中心

21 再將寶石放入框內確認尺寸OK

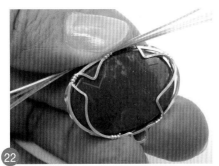

22 (背面)用平口鉗再折2個角度下來當底座

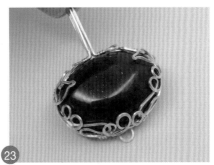

23 墜頭現再以平口鉗豎立起來
(正面的造型線要盡量服貼寶石面)

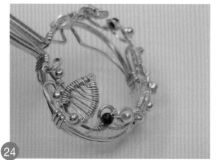

24 先用28G細圓線編織葉子，也可依個人喜好加珠裝飾。(Weave_01)

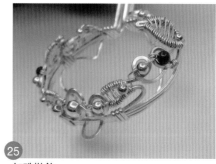

25 加珠裝飾

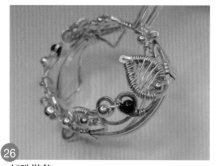

26 加珠裝飾

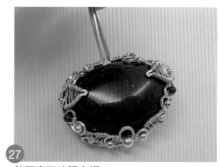

27 放回寶石確認合框

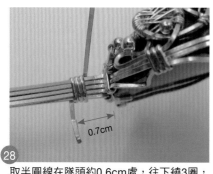

0.7cm

28 取半圓線在墜頭約0.6cm處，往下繞3圈，再將半圓線的起頭邊剪掉，留下一長邊。

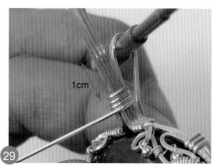

1cm

29 背面2條方線用繞圈棒，在1cm處往下彎。

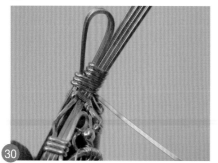

30 用半圓線將彎下的線一起纏繞固定緊，再將剩下的半圓線剪掉。

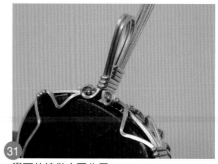

31 彎下的線做小圈收尾

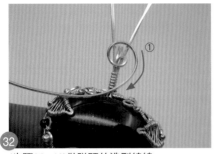

32

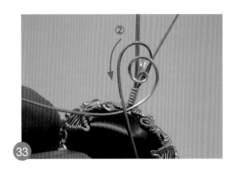

33

(步驟32~42)做墜頭的造型繞線。
造型可自行變化，但要注意，收線須拉緊壓
實，收線的位置可在後面／前面／側邊，依
造型不同而選擇最適合的位置收線。

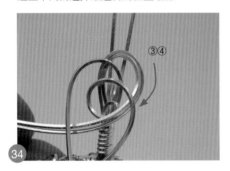

34

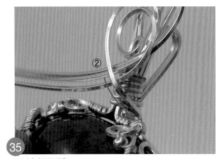

35

收線於側邊

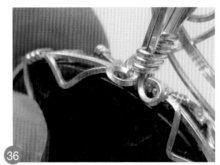

36

收線於背面

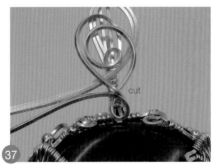

37

或收線於正面

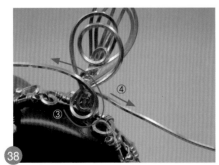

38

3、4線繞圈

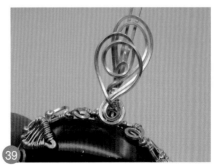

39

繞完圈後直接剪線

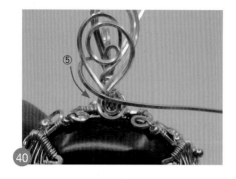

⑤

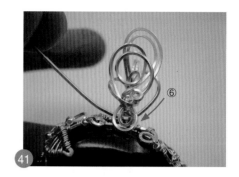

⑥

40

41

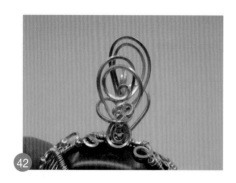

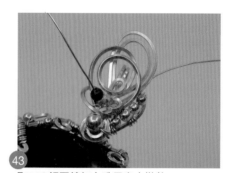

42

43

取28G細圓線加上珠子自由裝飾

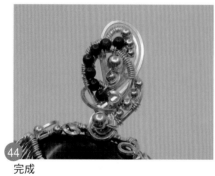

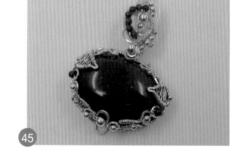

44

45

完成

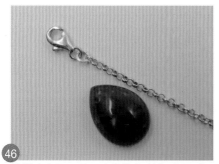

46 準備小寶石，及一小段鍊條(接好叩頭)或C圈。

47 取方線4條，如圖所示製作。(做法可參考步驟5~8)

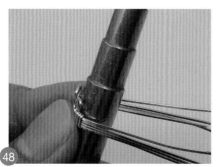

48 用繞圈工具先彎個圓弧

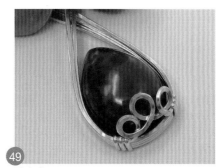

49 貼合寶石

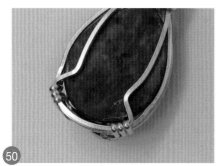

50 背面用窄平口鉗折出底座線

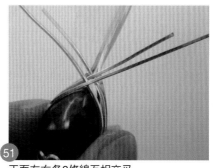

51 正面左右各2條線互相交叉

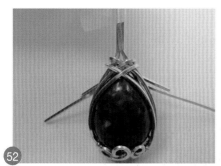

52 先彎到後方去

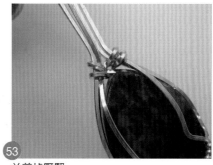

53 並剪掉壓緊

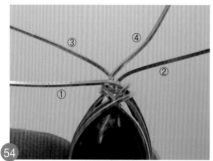

54 ①②也彎到後方剪掉壓緊

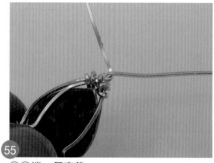

55 ③④捲一個麻花

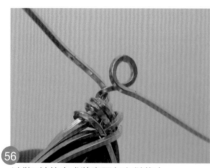

56 以做9針的方式將寶石勾在鏈條上
(9針作法 請參照P.40)

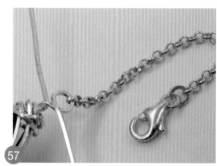

57 勾住鏈條

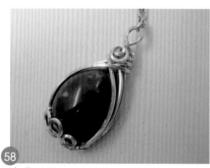

58 完成(正面)

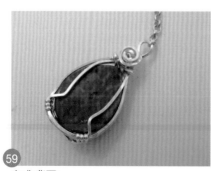

59 完成(背面)

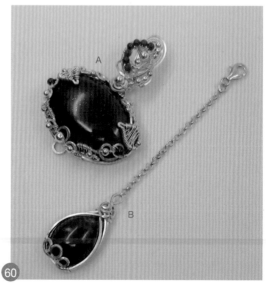

60 B的扣頭可勾在A上面或下面,有2種變化。

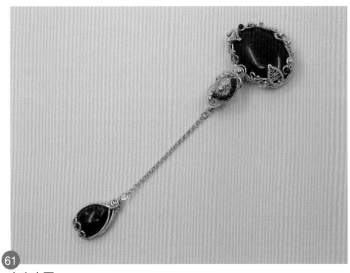

61
勾在上面

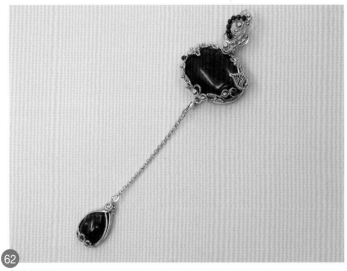

62
勾在下面

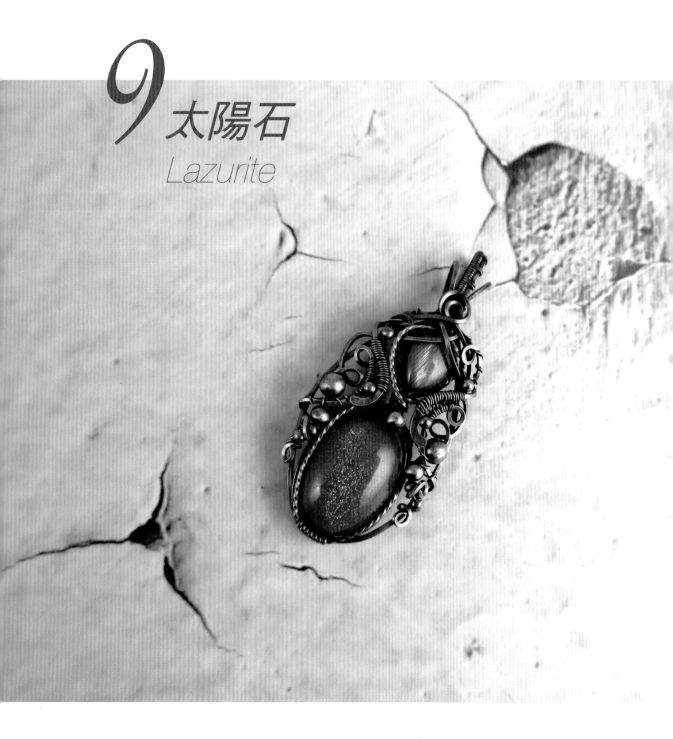

9 太陽石
Lazurite

寶石 太陽石 Sunstone (橢圓15×20mm)
(水滴10×12mm)

金屬 紅銅 (方線20G /方線22G /
半圓線21G / 圓線28G)

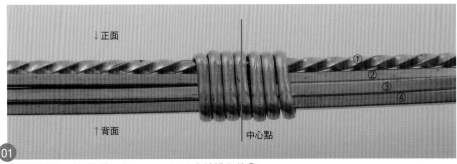

↓正面

① ② ③ ④

↑背面 中心點

01 如圖示排列，共4條線，各30cm。(20G方線排在第③)
用半圓線在中心位置先纏繞約7~8圈即可。

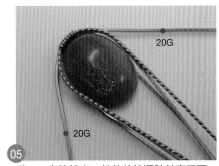

02 用戒圍棒繞一圓弧，合寶石下半部弧形。

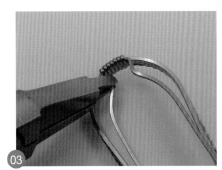

03 背面用窄平口鉗折出底座線

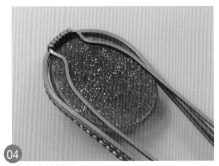

04 底座線的樣子

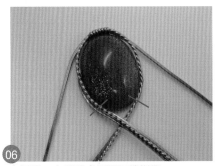

20G

20G

05 將20G方線拉出，其他的線順貼於寶石面。

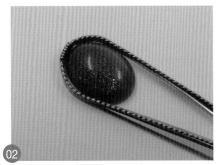

06 如圖示，在畫線處用半圓線綁緊。

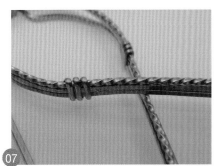

07 半圓線綁緊方線

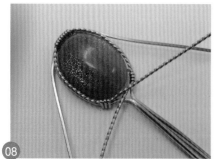

08 將左右共4條方線直立豎起，麻花線則不處理。

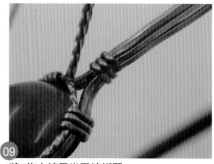

09 將4條方線用半圓線綁緊

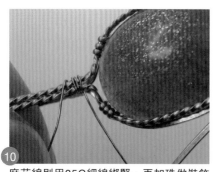

10 麻花線則用25G細線綁緊，再加珠做裝飾（如下一步驟）。

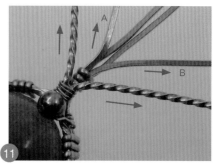

11 加珠之後，如圖，先把線拉開一些。

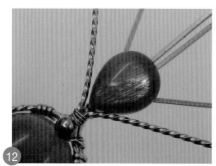

12 這裡要放一顆小寶石

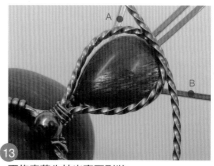

13 兩條麻花先拉出寶石形狀

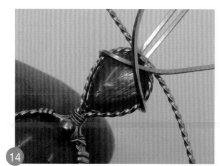

14 AB由後往前包住小寶石

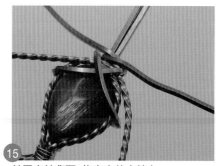

15 並固定於背面2條直立的方線上

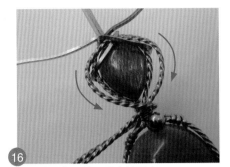

16 麻花線則往下拉，固定於下方。

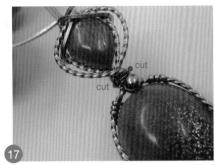

17 麻花線剪線於側邊壓緊

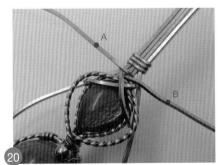

18 到此步驟的樣子

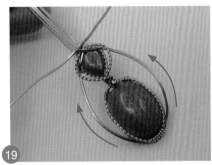

19 20G的線往上拉弧型，做個外框。

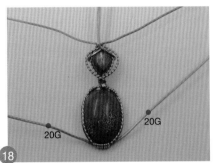

20 墜頭4條線一起用半圓線綁緊

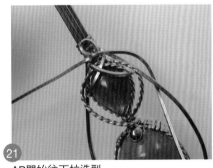

21 AB開始往下拉造型

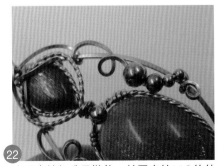

22 也可直接加珠子裝飾，並固定於20G的外框線上，繞小圈收尾。

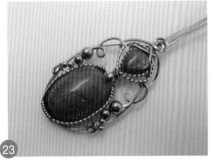

23 AB左右盡量對稱造型，線條可自由設計。

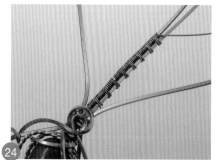

24
將墜頭中間2條線編織約2cm。
編織法請參照weave_02。

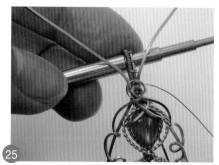

25
拿繞圈工具(細)放在編線居中的位置,向後
彎。

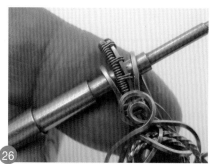

26
左右兩邊的20G線也向後彎(高度可做一點
高低差)

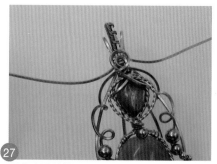

27
到此步驟的樣子

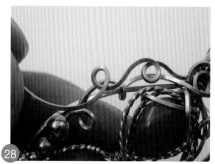

28
將比較細的22G方線,由後往前拉出來做
造型、轉圈。

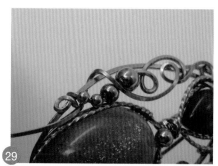

29
也纏繞在外框線上,最後小圈收尾。

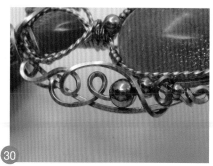

30
到此步驟的樣子

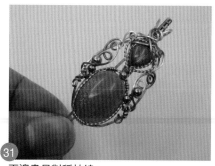

31
兩邊盡量對稱拉線

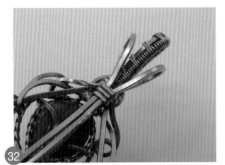

32 20G在背面用半圓線固定3圈

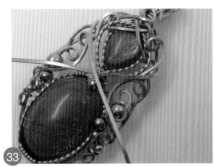

33 20G也往前拉

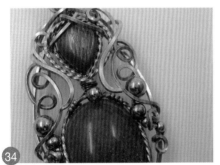

34 用敲擊法做造型

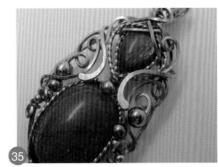

35 結尾

36 取28G線，再做編織、穿珠……等裝飾。

37

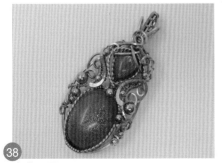

38 完成(正面)

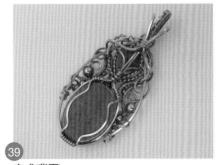

39 完成(背面)

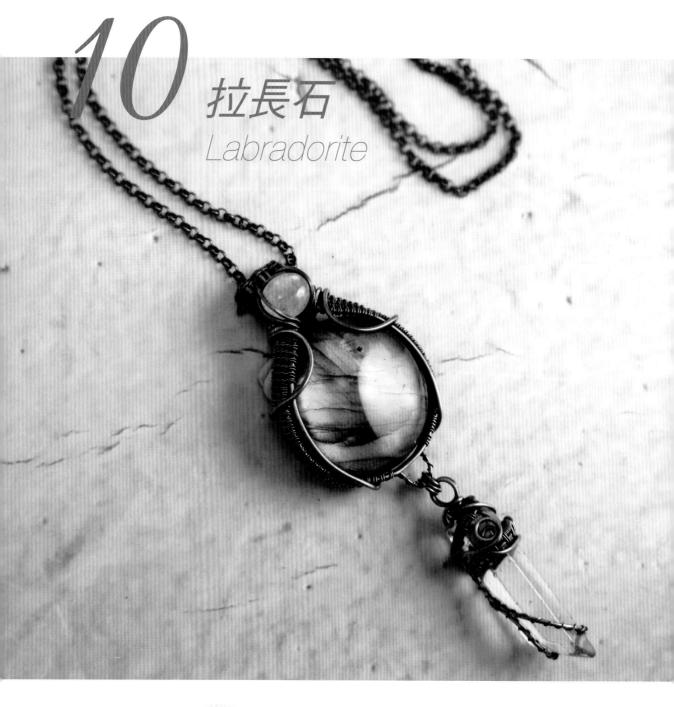

10 拉長石
Labradorite

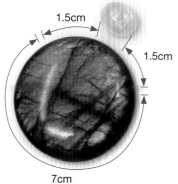

1.5cm

1.5cm

7cm

寶石 拉長石 Labradorite (30mm)
月光石 Moonstone (8×10mm)
水晶柱 Crystal (40×10mm)

金屬 紅銅 (方線22G / 半圓線21G /
圓線18G / 圓線28G)

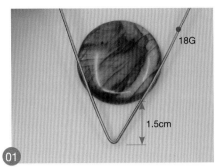

01 取18G圓線一條25cm，做一個V形。

02 在如前圖標註1.5cm處，用戒圍棒繞圓弧。

03 圓弧符合寶石的大概形狀

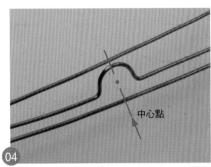

04 另取20G線3條，各約25cm，中間的線在中心點位置先做一個小半圓。

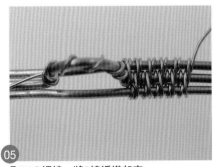

05 取28G細線，將3線編織起來。
編織法請參照weave_03。

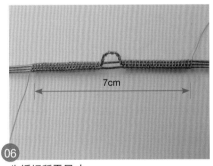

06 先編好所需尺寸

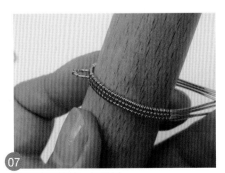

07 使用戒圍棒繞一個圓弧

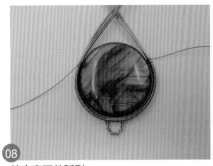

08 符合寶石的弧形

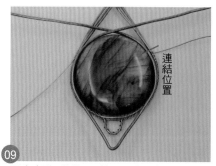

09

再拿步驟1做的18G線，兩者一起合框。

連結位置

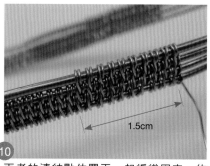

10

1.5cm

兩者的連結點位置再一起編織固定，約1.5cm。

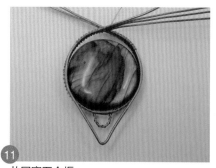

11

放回寶石合框

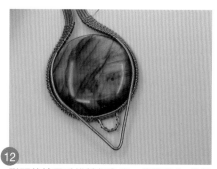

12

墜頭的線用手推轉個角度，使墜頭共8條線平行。

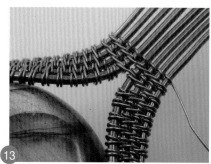

13

8線再一起編織固定。編一小段約0.5cm，即先暫停。

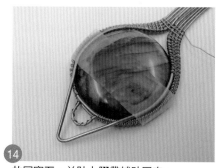

14

放回寶石，並貼上膠帶輔助固定。

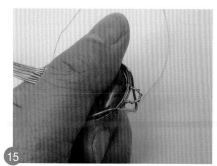

15

用手固定好寶石和框線，將18G線往下壓。

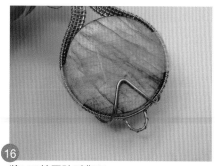

16

將18G線壓貼到背面

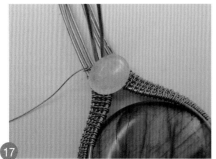

17 取一顆小寶石，並將中間的2條18G線拉起來。

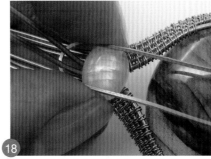

18 另取一段22G方線約10cm，先做一個U形，將線框進18G線和小寶石(如圖所示)。

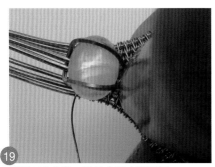

19 手壓22G方線，盡量合貼小寶石面。

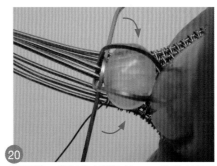

20 再另取一段22G方線約10cm，放進小寶石與線之間。

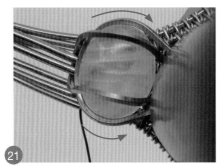

21 再將線貼合小寶石往下拉

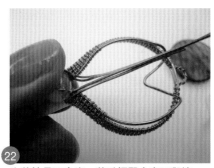

22 先將拉長石拿出，將手握緊小寶石與線。

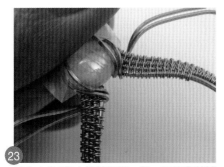

23 將左右各2條方線繞框架一圈，固定後剪線壓緊。

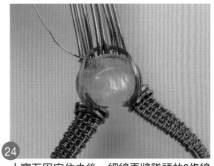

24 小寶石固定住之後，細線再將墜頭的8條線繼續纏繞。

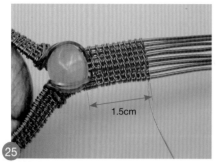

25

纏繞約10.5cm

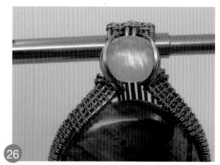

26

拿繞圈棒(細)放在編線居中的位置

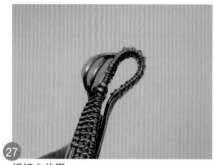

27

編線向後彎

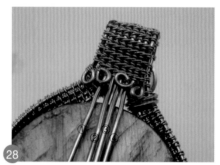

28

8條線只要留中間4條，其餘皆繞小圈收尾。

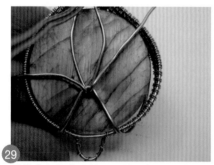

29

將①④勾住背面的18G線三角形，拉緊後剪斷。

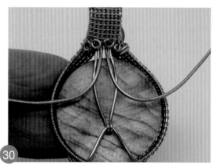

30

②③繞到正面做個弧線造型

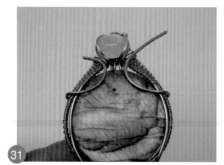

31

再繞到後面固定於框架上

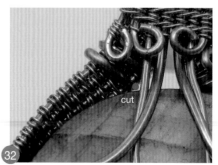

32

剪線壓緊即可

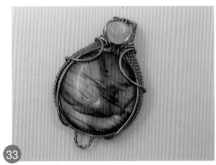

33
完成(正面)

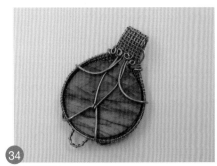

34
完成(背面)

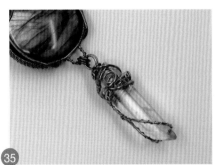

35
用C圈勾上水晶柱或其他裝飾
(橫洞水晶柱作法請參照 P.42)

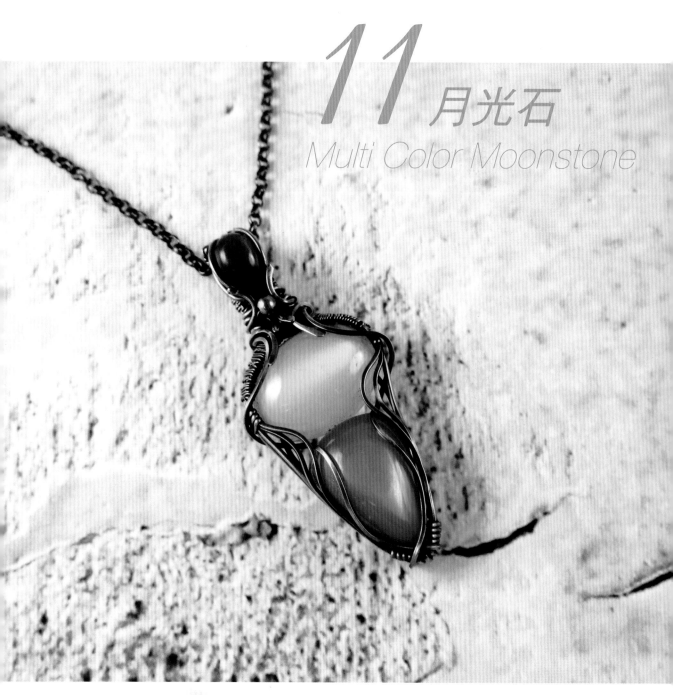

11 月光石
Multi Color Moonstone

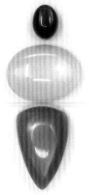

寶石 桔月光石 Moonstone (15×20mm)
白月光石 Moonstone (15×20mm)
灰月光石 Moonstone (7×10mm)

金屬 紅銅 (方線22G / 半圓線21G /
圓線20G / 圓線28G)

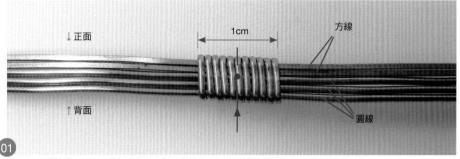

↑背面　　　　　　　圓線

01 取20G圓線3條，22G方線2條，排列方式如圖示。中心點位置用半圓線綁緊約1cm。

02 用平口鉗在中心點位置折一個角度

03 角度貼合寶石下方

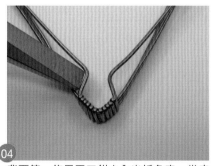

04 背面第一條用平口鉗向內出折角度，當底座線。

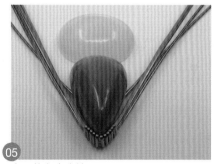

05 寶石放上底座線

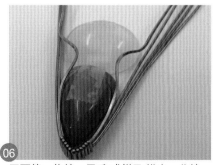

06 正面第一條線，用手(或鉗子)推出一曲線，曲線要能跨越雙寶石之間。

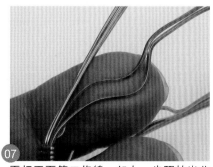

07 再把正面第二條線，如上一步驟拉出曲線。

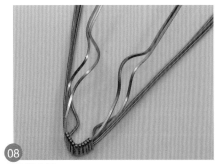

08
拉出曲線

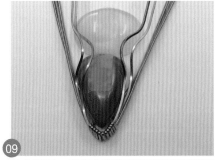

09
放入寶石，兩條曲線造型都要能跨越雙寶石之間，並且兩邊要能盡量對稱。

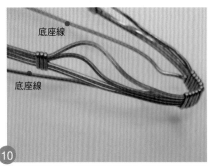

底座線

底座線

10
除底座線外，用半圓線將另4條框線固定3圈。

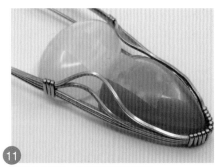

11
再放回寶石，確認框線無變形。

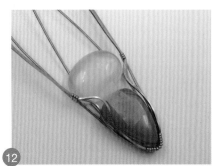

12
寶石放進框線的樣子

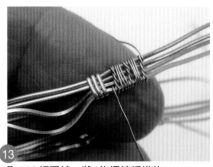

13
取28G細圓線，將4條框線編織約1cm。
編織法請參照weave_04。

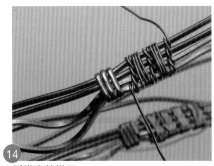

14
編織完的樣子

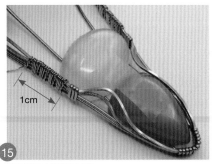

1cm

15
底座線拉靠近中間

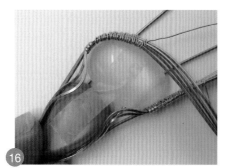

16 寶石放回框內，手推線框貼合寶石面。

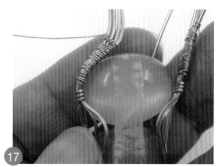

17 在中心點墜頭處將線豎立起來

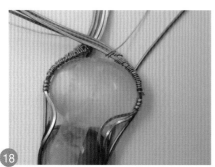

18 另一邊的線也豎立起來

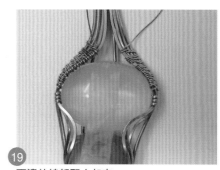

19 兩邊的線都豎立起來

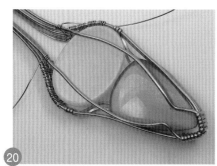

20 將細線拉到背面，固定底座線數圈。

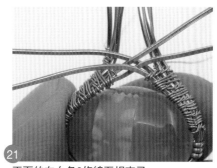

21 正面的左右各2條線互相交叉

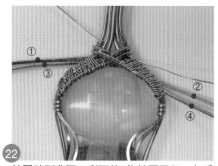

22 拉緊繞到背面。剩下的6條線要平行，勿重疊。

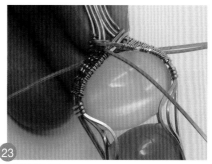

23 ①拉到正面

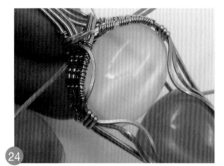

24 貼著寶石做造型線，並往下拉。

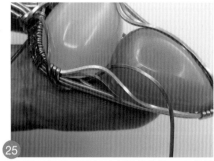

25 再從下穿過兩顆寶石中間的縫隙，向前拉出。

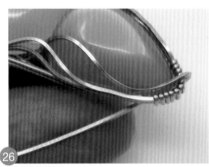

26 ①繞到背面

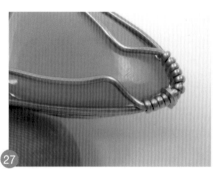

27 ①剪線壓緊

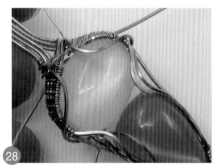

28 另一邊相同作法

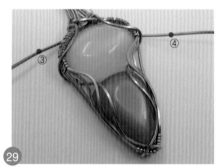

29 剪線壓緊

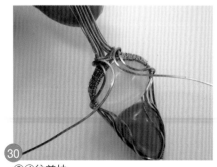

30 ③④往前拉
敲擊法請參照P.39

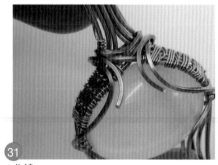

31 收線

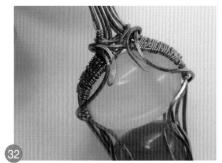

32 用敲擊法收尾

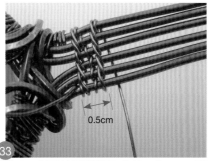

33 取28G細圓線編織墜頭6條線，約0.5cm即可。

0.5cm

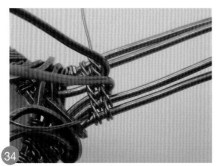

34 將居中的2條線拉起

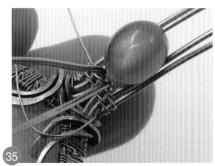

35 放小寶石，大約測量一下寬度。

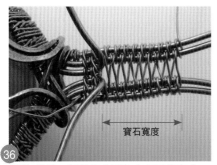

36 編織4條線，編織長度則為小寶石的寬度。編織法請參照weave_07。

寶石寬度

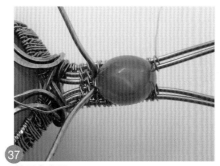

37 放回小寶石

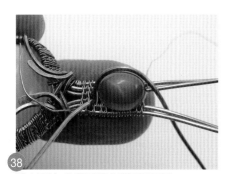

38 將中間的2條線貼著小寶石下壓回

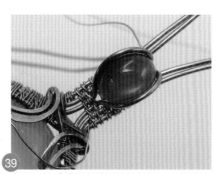

39 確定兩條線能夠壓緊小寶石

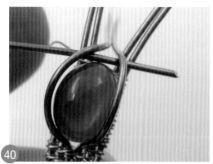

40 取另一條20G圓線約15cm，穿入小寶石與線之間。

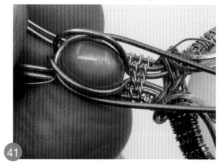

41 並將此線往下拉，貼合小寶石側邊。

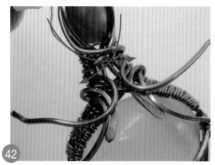

42 兩線交叉向後繞一圈回到正面

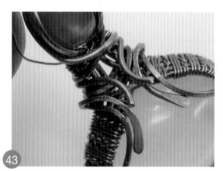

43 回到正面

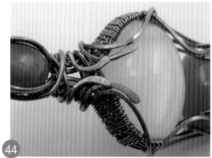

44 用敲擊法收尾

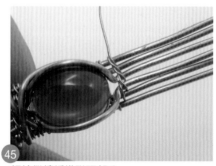

45 細線繼續編織墜頭部分

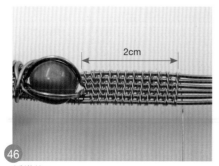

46 編織約2cm

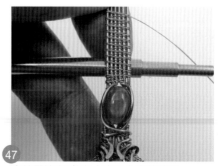

47 拿繞圈棒(細)放在小寶石上方的位置

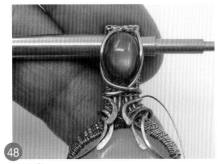

48 向後彎

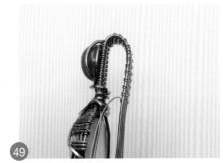

49 側面看向後彎的樣子

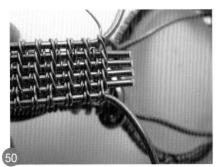

50 墜頭線只剩左右2條線，其餘剪剩約0.4cm。

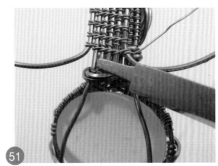

51 用窄平口鉗往內折並壓緊

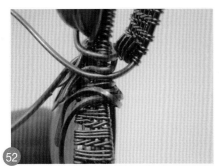

52 剩下的左右2條線往正面拉出

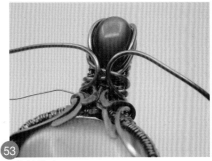

53 2條線拉出

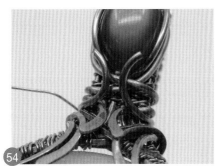

54 做敲擊法收尾

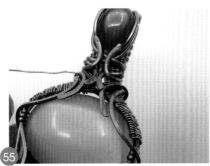

55 收尾後的樣子

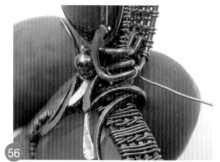

56 細線加珠子固定，剪掉即可。

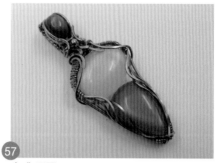

57 完成(正面)

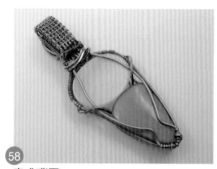

58 完成(背面)

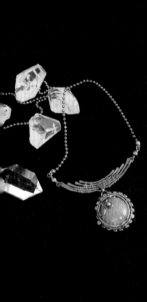

PART.4

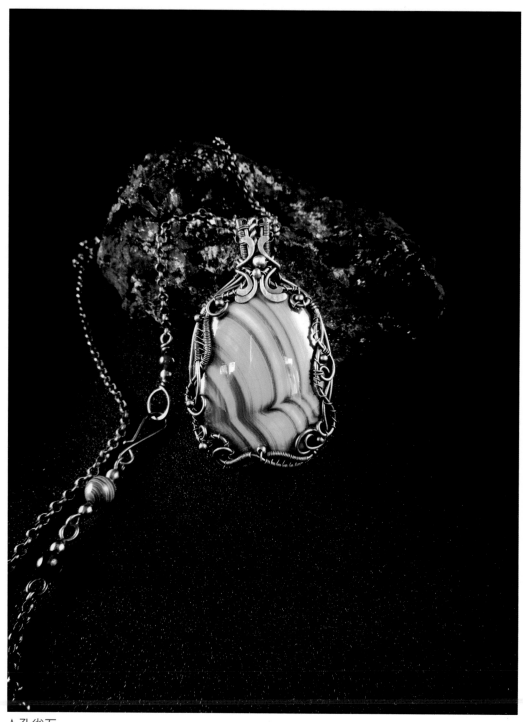

☆孔雀石

試試看！參考〔7.菱錳礦 Rhodochrosite〕之包框方式，並加入更多的繞線編織。

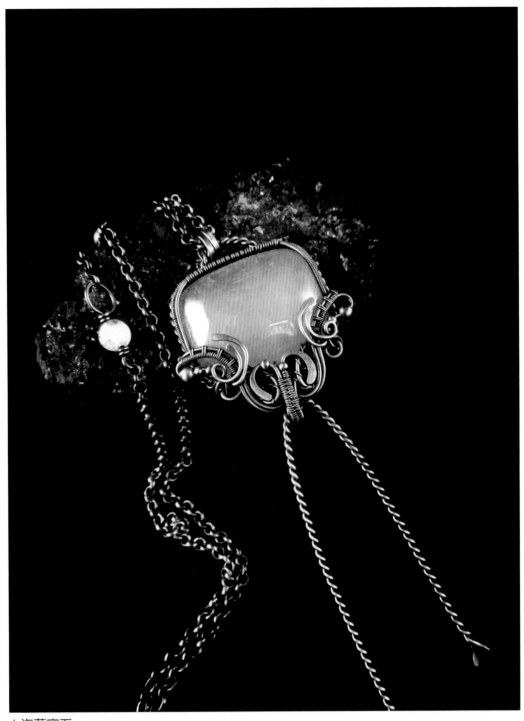

☆海藍寶石

試試看！參考〔10.拉長石 Labradorite〕之包框方式，並加入麻花線變化。

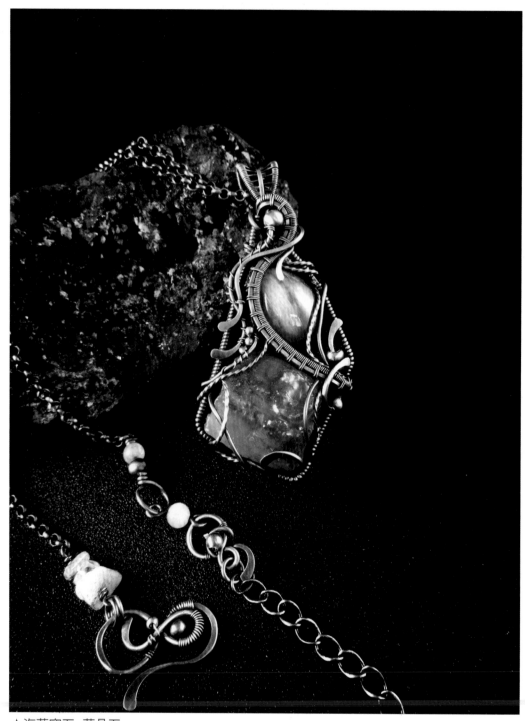

☆海藍寶石+藍晶石

試試看！參考〔11.月光石 Multi Color Moonstone〕之包框方式，變化框形及拉線造型。

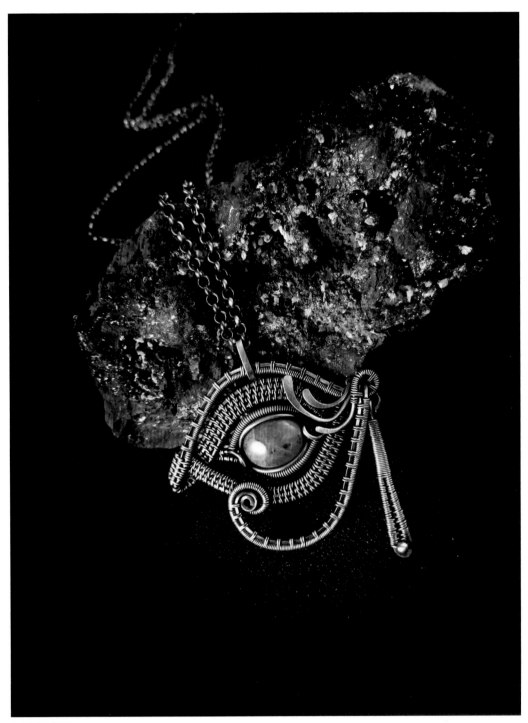

☆矽孔雀石

試試看！〔6. 碧璽 Tourmaline〕之變化款式，需要更多的線材及編織時間。

國家圖書館出版品預行編目 (CIP) 資料

成為水晶包裝師：金屬線與寶石的靜心纏繞藝術 /
米亞著 . -- 初版 . -- 臺北市：商周出版：家
庭傳媒城邦分公司發行 , 2019.09
　　面；　公分
ISBN 978-986-477-715-0(平裝)

1. 金屬工藝 2. 手工藝 3. 裝飾品

968.5　　　　　　　　　　　　　108013166

成為水晶包裝師

金屬線與寶石的靜心纏繞藝術

作　　　　者／Mia 米亞 (洪碧彗)
責 任 編 輯／徐藍萍

版　　　　權／黃淑敏、吳亭儀、翁靜如
行 銷 業 務／莊英傑、王瑜、周佑潔、黃蕙芬
總 　編 　輯／徐藍萍
總 　經 　理／彭之琬
事業群總經理／黃淑貞
發 　行 　人／何飛鵬
法 律 顧 問／台英國際商務法律事務所羅明通律師
出　　　　版／商周出版
　　　　　　　台北市 104 民生東路二段 141 號 9 樓
　　　　　　　電話：(02) 25007008　傳真：(02)25007759
　　　　　　　E-mail：ct-bwp@cite.com.tw
　　　　　　　Blog：http://bwp25007008.pixnet.net/blog
發　　　　行／英屬蓋曼群島商家庭傳媒股份有限公司城邦分公司
　　　　　　　台北市中山區民生東路二段 141 號 2 樓
　　　　　　　書虫客服服務專線：02-25007718、02-25007719
　　　　　　　24 小時傳真服務：02-25001990、02-25001991
　　　　　　　服務時間：週一至週五 9：30-12：00；13：30-17：00
　　　　　　　劃撥帳號：19863813；戶名：書虫股份有限公司
　　　　　　　讀者服務信箱 E-mail：service@readingclub.com.tw
香 港 發 行 所／城邦（香港）出版集團有限公司
　　　　　　　香港灣仔駱克道 193 號東超商業中心 1 樓
　　　　　　　E-mail: hkcite@biznetvigator.com
　　　　　　　電話：(852)25086231　傳真：(852)25789337
馬 新 發 行 所／城邦（馬新）出版集團 Cite (M) Sdn Bhd
　　　　　　　41, Jalan Radin Anum, Bandar Baru Sri Petaling, 57000 Kuala Lumpur, Malaysia.
　　　　　　　Tel: (603) 90578822　Fax: (603) 90576622　Email: cite@cite.com.my

美 術 設 計／洪菁穗
印　　　　刷／卡樂彩色製版印刷有限公司
總 　經 　銷／聯合發行股份有限公司　新北市 231 新店區寶橋路 235 巷 6 弄 6 號 2 樓
　　　　　　　電話：(02) 2917-8022　傳真：(02) 2911-0053

■2019 年 8 月 29 日初版　　　　　　　Printed in Taiwan
■2022 年 10 月 6 日初版 2.5 刷
定價 580 元